위대한 예술가의 생애
보티첼리

보티첼리

미의 여신 베누스를 되살리다

실비아 말라구치 지음 · 문경자 옮김

마로니에북스
maroniebooks.com

2~3쪽: 베누스와 마르스(부분), 1483년경, 런던, 국립 미술관
4쪽: 성모 찬가(부분), 1480~1481년, 피렌체, 우피치 미술관

위대한 예술가의 생애

보티첼리
미의 여신 베누스를 되살리다

지은이 실비아 말라구치
옮긴이 문경자

초판 인쇄일 2007년 7월 15일
초판 발행일 2007년 7월 20일

펴낸이 이상만
펴낸곳 마로니에북스
등 록 2003년 4월 14일 제2003-71호
주 소 (110-809) 서울시 종로구 동숭동 1-81
전 화 02-741-9191(대)
편집부 02-744-9191
팩 스 02-762-4577
홈페이지 www.maroniebooks.com

* 책값은 뒤표지에 있습니다.

ISBN 978-89-6053-001-0
ISBN 978-89-6053-011-9 (SET)

Botticelli by Silvia Malaguzzi
© 2005 Giunti Editore S.p.A.-Firenze-Milano
Editorial co-ordinator: Claudio Pescio
Editor: Augusta Tosone
Graphic designer: Fabio Filippi
Iconographic editor: Cristina Reggioli

Korean Translation Copyright © 2007 by Maroniebooks
All rights reserved
The Korean language edition published by arrangement with Giunti Editore S.p.A.-Firenze-Milano through Agency-One, Seoul.

차례

성장기

1460
1478

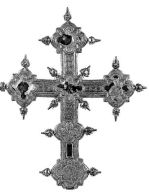

맨 위 왼쪽
로렌초 기베르티
이삭의 희생, 1402년
피렌체의 세례당 북문 조각
공모전을 위해 제작한 패널화
바르젤로 국립 미술관

맨 위 오른쪽
안토니오 델 폴라이우올로와
무명의 금세공사, **십자가형
성유물함**, 1476~1483년
바르젤로 국립 미술관

왼쪽 위
성모자와 천사, 1465년경
아작시오, 페슈 미술관

왼쪽 아래
필리포 리피, **성모자와 천사들**
또는 **우피치의 성모**
1464~1465년
피렌체, 우피치 미술관

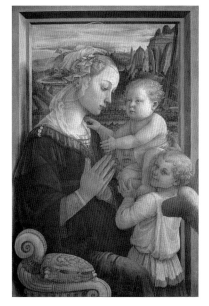

11쪽
성모자와 천사, 1465년경
피렌체, 스페달레 델리이노첸티
미술관

8~9쪽
〈성모자, 세례자 성 요한과 두
명의 성자들〉의 부분
1468~1469년
피렌체, 아카데미아 미술관

금세공술에서 회화로

섬세하고 세련되며 박식하고 신비로운 화가 산드로 보티첼리의 생애는 온전히 전기 르네상스기의 피렌체에서 펼쳐졌다. 당시 피렌체는 위대한 자 로렌초라는 인물의 지배를 받고 있었다. 전통적으로 상업과 금융업이 발달한 데 힘입어 아르노 강의 도시는 15세기 초부터 예술과 문학이 눈부시게 꽃피기 시작했다. 인문주의를 추종한 예술가들은 고전고대의 모델을 부활시켜 새로운 언어를 가다듬었다.

르네상스는 15세기 중반에 이르러 건축, 조각, 회화에서 첫 걸작들을 내기 시작했고, 이 작품들은 장래가 유망한 젊은 세대의 찬사를 받았다. 피렌체 거리에는 부유한 가문의 저택들이 새로이 세워졌다. 이 귀족들의 저택은 새로운 사상에 개방적인 강력한 부르주아지의 성공을 그대로 표출했다.

1445년, 이런 시대 분위기 속에서 알레산드로 필리페피는 보르고 오니산티의 한 가정에서 태어났다. 제혁업자의 넷째 아들이었던 그는 뚱뚱한 체격 때문에 보티첼로, 즉 '작은 술통'이라 불린 형의 별명을 따서 보티첼리라 불렸던 것 같다. 실제로 이 별명은 필리페피의 형제들 모두에게 붙여졌던 것으로 보인다.

그러나 이보다 더 그럴듯한 가설이 하나 더 있는데, 그것은 보티첼리라는 별명이 금박공이었던 형 안토니오로부터 유래되었다는 것이다. 산드로의 아버지는 상당히 명민하지만 종잡기 힘든 변덕스러운 기질을 지닌 아들에게 장인이라는 직업이 어울릴 것을 재빨리 간파했다. 안토니오가 일하는 금세공사 작업실에 들어간 어린 산드로는 그곳에서 첫 경력을 쌓기 시작했다.

15세기 중반의 금세공사 작업실은 보석과 장신구만을 만드는 곳이 아니었기 때문에 매우 다양한 기술을 익힐 수 있었다.

중세의 길드들은 이런 작업실에 엄격한 제

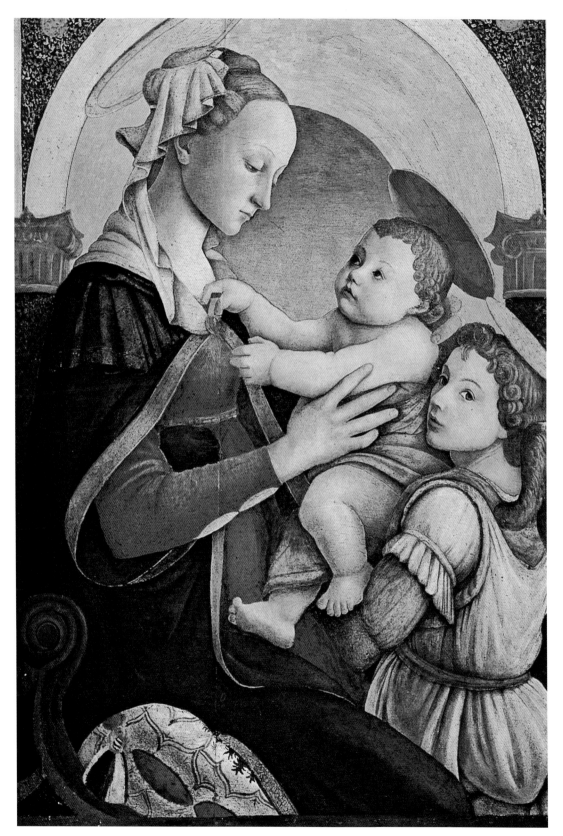

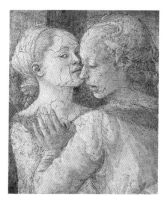

재를 가해 지위에 어울리지 않는 활동을 하지 못하도록 금했지만, 르네상스 초기에 이르러서는 상황이 완전히 달라졌다.

길드의 규율이 완화된 것과 더불어 금세공술과 회화, 조각 사이의 경계가 훨씬 불분명해졌다. 주문자들의 관심을 끌기 위해 온갖 분야의 기술에 능한 장인들을 길러내는 작업실의 수가 많아졌다. 15세기 피렌체의 금세공사 작업실에서 '주요 미술 장르'를 지망하는 어린 견습생들을 찾아보기란 어렵지 않았다. 이들은 소규모 작품들을 제작하며 금속 조각술, 특히 마무리 작업술과 세부 기술을 익혔다. 이런 식으로 첫 견습기를 거친 미술가들의 목록을 만들어본다면 그 길이가 상당할 것이다. 그들 중 로렌초 기베르티, 마소 피니구에라, 피에로와 안토니오 델 폴라이우올로 형제, 안드레아 델 베로키오, 도메니코 기를란다요, 루카 델라 로비아 등이 가장 널리 알려진 미술가들이다.

이와 같이 금세공사와 미술가의 교류는 매우 활발했다. 어린 산드로도 견습 생활을

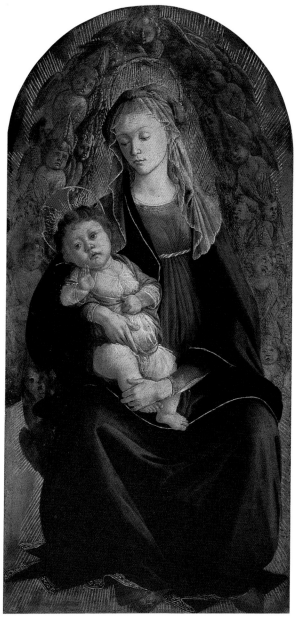

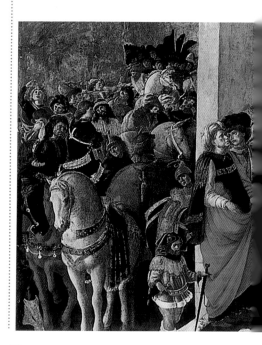

시작할 때부터 금세공사 작업실에 금박을 사러 오거나 데생 실습을 하러 오던 장식사와 미술가들을 만날 기회가 있었을 것이다. 이렇게 그는 자신의 진정한 직업을 발견했다. 이 청년의 재능이 백일하에 드러났을 때, 아버지는 그의 열망이 합당하다는 것을 인정하지 않을 수 없었다. 1460년대 초, 아버지는 산드로를 당시 가장 훌륭한 미술가 중의 하나였던 필리포 리피의 작업실에서 수련을 쌓게 하기로 결심했다. 필리포 리피는 메디치 가의 후원을 받으며 이탈리아 전역에서 명성을 떨치고 있었다.

아주 유명한 화가의 작업실에서는 꽤 많은 수의 견습생을 받아들였는데, 이들은 회화의 모든 기법을 익히면서 스승의 일을 보조하는 일을 했다. 의사 및 약종상 길드는 규약에 따라 최소한 9년의 견습기를 거쳐야 하는 등 견습 기간은 각기 달랐으며 견습 생활을 시작하는 나이도 각기 달랐다. 일반적으로 스승은 견습생들에게 잠자리와 음식을 제공할 의무를 지녔고, 또한 철저히 교육시켜야만 했다.

12쪽 위 왼쪽
〈장미원의 성모 또는 성모자와 세례자 성 요한〉의 부분, 1468년
파리, 루브르 박물관

12쪽 위 오른쪽
필리포 리피, 〈세례자 성 요한의 생애, 헤롯의 향연〉의 부분, 1452~1465년
프라토 대성당

12쪽 아래
지품천사와 성모자, 1469~1470년
피렌체, 우피치 미술관

위
필리포 리피, **동방박사들의 경배**, 1445년경
워싱턴, 국립 미술관

아래
동방박사들의 경배, 1465년경
런던, 국립 미술관

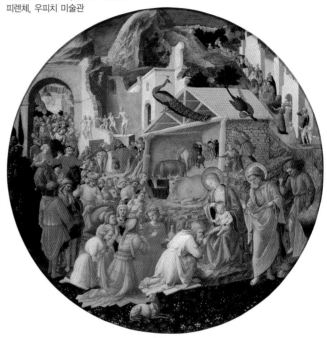

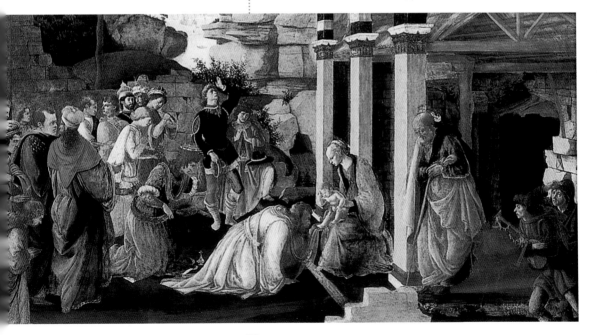

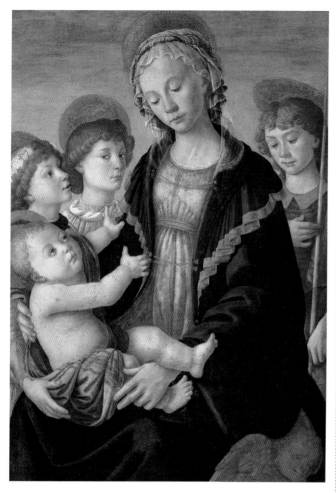

위
성모자, 세례자 성 요한과 두 명의 성자들, 1468~1469년경
피렌체, 아카데미아 미술관

아래
성모자 또는 **장미원의 성모**, 1470년경
피렌체, 우피치 미술관

데생 교육은 필수적인 예비 과정이었다. 견습생은 화판을 준비하고 필기도구를 다듬고 명암 표현을 하고, 풀을 쑤거나 석회 섞는 것을 배웠다. 그리고 직접 그림을 그릴 수 있게 되기 전까지는 나무판을 준비하고 바탕을 금색으로 칠하고 안료를 개어놓아야 했다. 일단 이런 기술을 습득한 뒤에야 스승의 작업을 보조하는 것이 허용되었는데, 그나마 그것도 스승의 양식을 맹목적으로 모방하는 것이었다. 교묘하게 구성된 공간에 우아하고 섬세한 인물들이 배치되어 있는 필리포 리피의 작품을 보면 그가 원근법에 대한 지식과 적절한 구도를 탁월하게 결합했음을 알 수 있다. 보티첼리는 스승인 리피로부터 정확한 기법 외에도 신중함과 절제의 감각을 전수받았다.

1467년경 견습생활을 마친 보티첼리의 첫 개인 작품들에서 이런 영향의 흔적을 찾아볼 수 있다. 이 시기에 필리포 리피는 스폴레토에서 일을 맡게 되었다. 보티첼리가 1465년부터 1470년경까지 제작한 작품들의 대부분은 성모자 그림이다. 그중 가장 초기 작품인 〈성모자와 천사〉(스페달레 델리이노첸티 미술관, 피렌체)는 필리포 리피의 〈우피치의 성모〉를 연상시킨다. 그 밖에 〈성모자와 천사〉(페슈 미술관, 아작시오), 〈성모자, 세례자 성 요한과 두 명의 성자들〉(아카데미아 미술관, 피렌체), 〈성모자와 두 천사〉(카포디몬테 국립 미술관, 나폴리), 〈최후의 만찬의 성모〉(보스턴), 〈장미원의 성모〉(루브르 박물관, 파리), 〈성모자 또는 장미원의 성모〉(우피치 미술관, 피렌체)가 있다. 〈동방박사들의 경배〉(국립 미술관, 런던)도 이 시기에 속한다. 이 작품에는 고딕 말기 양식으로부터 물려받은 장식적인 특징이 동일한 주제를 다룬 필리포 리피의 원형화에서 받은 영향과 결합되어 있다. 일부 학자들은 필리포 리피가 이 작품의 초안을 직접 그렸을 것이라고 추측한다.

첫 개인 작품들

피렌체의 스페달레 델리이노첸티 미술관에 있는 〈성모자와 천사〉(1465경)는 산드로 보티첼리의 첫 작품으로 추정된다. 인물들을 닫힌 공간 안에 배치시킨 구성은 필리포 리피의 유명한 작품 〈성모자와 천사들 또는 우피치의 성모〉로부터 영향을 받았음을 보여준다. 반대로 아작시오의 페슈 미술관에 소장된 〈성모자와 천사〉(1465경)는 보티첼리만의 개성이 더욱 돋보인다. 성모의 전신이 그려진 이 작품에서는 가깝게 맞닿아 있는 두 얼굴을 통해 부드러운 모성애를 강조한 반면, 꽃줄 장식과 복잡한 옷 주름은 장식적인 취향을 보여준다.

〈우피치의 성모〉에서 알 수 있듯이 필리포 리피가 보티첼리의 초기 작품들에 영향을 미쳤음은 분명하다. 그러나 보티첼리가 다른 데서 영감을 얻었을 가능성도 충분히 있다. 리피 작업실에서 견습 기간이 끝난 후 보티첼리는 안드레아 델 베로키오의 작업실에서 두 번째 견습 생활을 했던 것 같다. '성모자' 연작은 실제로 원근법을 다르게 처리하고 있어 구별되는데, 이는 베로키오 양식의 특징이다. 피렌체의 아카데미아 미술관에 있는 〈성모자, 세례자 성 요한과 두 명의 성자들〉(1468~1469)과 나폴리의 카포디몬테 국립 미술관에 있는 〈성모자와 두 천사〉(1468~1469)가 바로 이런 경우에 해당된다. 이 마지막 작품에서 아기 예수와 천사들의 섬세한 인물 묘사는 리피 양식을 환기시키지만, 성모의 뚜렷한 실루엣은 이론의 여지없이 베로키오의 모델들을 상기시킨다. 배경의 벽 장식은 사실적인 정원의 모습으로 보이게 한다. 이런 벽 때문에 정원은 결정적으로 성모 도상과 관련된 전통적 상징인 '닫힌 정원'이 된다. 이와 같은 장치가 보스턴에 있는 〈최후의 만찬의 성모〉(1470경)와 루브르 박물관에 있는 〈장미원의 성모〉(1468)에서도 발견된다. 〈장미원의 성모〉에서 배경은 전통적으로 성모를 상징해온 장미 덤불로 뒤덮여 있는데, 이는 우피치 미술관에 있는 〈장미원의 성모〉(1470경)에서도 볼 수 있다. 이 작품에서 성모는 대리석 기둥이 받치고 있는 격자 모양의 둥근 천장 아래에 있다. 이 구도는 우피치 미술관에 있는 〈용기〉(1470)의 우의화에서 더욱 발전된 형태로 다시 나타난다.

성모자와 두 천사
1468~1469년
나폴리, 카포디몬테 국립 미술관

장미원의 성모 또는 성모자와 세례자 성 요한
1468년
파리, 루브르 박물관

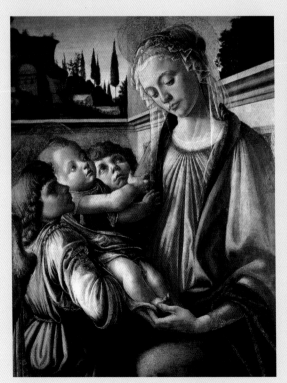

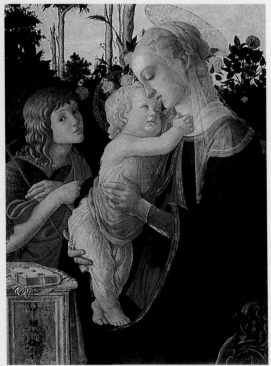

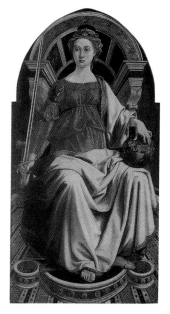

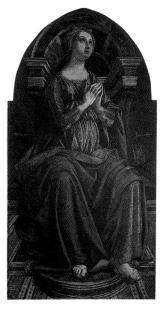

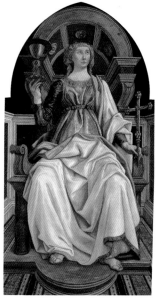

위 왼쪽
피에로 델 폴라이우올로
정의, 1470년경
피렌체, 우피치 미술관

위 오른쪽
피에로 델 폴라이우올로
지혜, 1470년경
피렌체, 우피치 미술관

아래 왼쪽
피에로 델 폴라이우올로
희망, 1470년경
피렌체, 우피치 미술관

아래 오른쪽
피에로 델 폴라이우올로
믿음, 1470년경
피렌체, 우피치 미술관

17쪽
용기, 1470년경
피렌체, 우피치 미술관

피렌체의 작업실

1470년, 피렌체의 한 편찬사가에 따르면 산드로 보티첼리는 시내에 자신의 작업실을 소유하고 있는 미술가 가운데 한 명이었다. 이를 통해 당시 이미 보티첼리는 확고한 명성을 누리고 있었음을 짐작할 수 있다. 또한 독립 미술가로서의 첫 출발을 알리는 작품인 〈용기〉 우의화를 제작한 것도 1470년이다. 네 가지 주요 덕목과 세 가지 주요 신학을 표현한 7점의 패널화 연작 중 하나로 피렌체의 권위 있는 기관인 메르칸치아 법정에서 주문한 것이다.

중세 말부터 도시의 활동은 동업조합들에 의해 이루어졌는데, 이들 조합은 엄격한 위계에 따라 '주요 미술'과 '부차적 미술'로 나뉘었다. 장인, 상업, 재정 분야의 모든 직업인들로 구성된 이 조합들은 메르칸치아 법정이라는 이름을 지닌 일종의 연합체를 이루고 있었다. 피렌체의 직인들에게 여타 이탈리아 지역이나 외국과의 교역을 주선하는 일이 이 연합체의 역할이었다. 돈과 권력을 지닌 피렌체의 동업조합들은 관대한 후원자로서 자신들의 의석이나 도시의 주요 장소를 예술품으로 장식하는 일을 명예롭게 여겼다. 메르칸치아 법정도 이런 관례에서 벗어나지 않고 커다란 홀의 장식을 위해 '심사숙고' 덕목의 우의화 몇 점을 주문했다. 처음 이 주문은 피에로 델 폴라이우올로에게 돌아갔다. 당시 보티첼리가 폴라이우올로의 작업실에서 일을 하고 있어서 이 작업에 참여하게 되었다는 견해도 있었으나, 오늘날에는 피에로가 일에 늑장을 부려 보티첼리가 〈용기〉의 우의화를 맡게 되었다는 해석이 정설로 받아들여지고 있다.

주문의 결정권은 피렌체에서 가장 유력한 인사 가운데 하나로 동업조합의 행정관이었던 톰마소 소데리니에게 있었다. 메디치가와 가까웠던 소데리니는 조르조 안토니오 베스푸치의 친구였는데 그 역시 메디치가와 친분

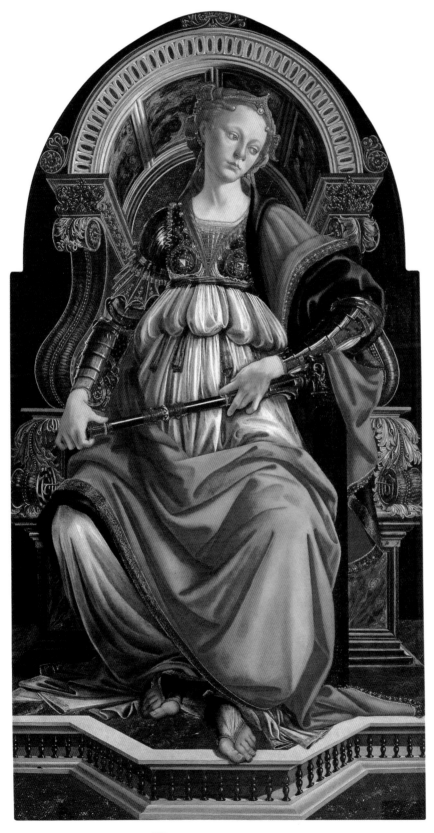

청년기의 두 걸작품

알맞은 상징물들을 지닌 젊은 여인의 모습으로 묘사된, 미덕을 나타내는 전통적인 도상들은 고대에 그 기원을 둔다. 갑옷을 입은 '용기'는 대개 무기나 천체의를 들고 있다. 간혹 보이는 사자 가죽이나 둥근 봉은 이교도의 신전을 부순, 성스러운 신의 힘을 현현한 삼손 이야기를 암시하기도 한다. 이런 전통적인 상징물들 중에서 보티첼리의 인물은 쇳덩이로 만들어져 용기의 전투적인 성격을 명백히 보여주는 갑옷과 지휘봉을 지니고 있다. 성숙기의 세속적 우의화를 예고하는 특징을 보여주는 인물의 표정은 같은 시기에 폴라이우올로가 그린 인물들의 흐려지는 영상과 대조적이다.

색채의 대비와 질감이 보여주듯, 세부 묘사에 각별한 정성이 깃들어 있다. 미적 가치와 상징적 의미가 결합되어 있는데, 예를 들어 젊은 여인의 머리를 장식한 반투명한 진주는 그녀의 순결을 상징하는 듯하다. 반면 금속으로 만든 갑옷 위에 장식한 다이아몬드는 용기의 이미지를 나타낸다.

〈용기〉의 우의화에 이어 유딧과 홀로페르네스의 이야기를 다룬 유명한 2면화가 있다. 홀로페르네스 시체의 묘사에서 알 수 있듯이 이 작품에서 폴라이우올로의 영향은 더욱 두드러진다. 죽은 홀로페르네스의 젊은 육체는, 유딧의 하녀가 아시리아 장군의 잘린 목을 들고 있는 두 번째 그림의 나이 든 얼굴과 대조적이다. 극적인 이야기에도 불구하고 작품의 분위기는 평온하다. 유딧과 하녀의 모습은 환한 대낮을 배경으로 또렷하게 보인다. 두 여인의 머리카락은 옷에 우아한 주름을 잡아주는 바람에 흩날리고 있고, 여주인공은 되찾은 평화의 상징인 올리브 가지를 손에 들고 있다.

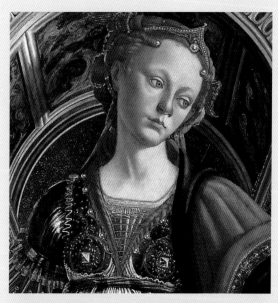

위
〈용기〉의 부분, 1470년
피렌체, 우피치 미술관

아래
〈홀로페르네스 시체의 발견〉의 부분, 1472년경
피렌체, 우피치 미술관

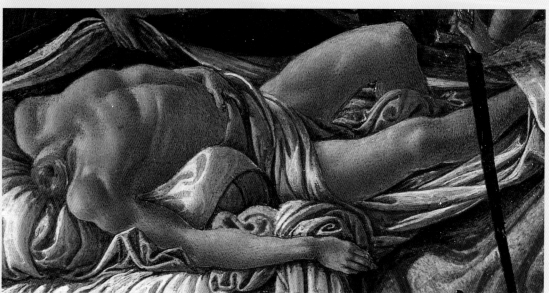

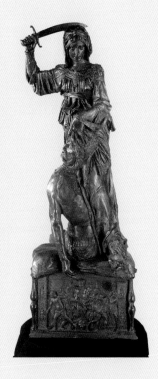

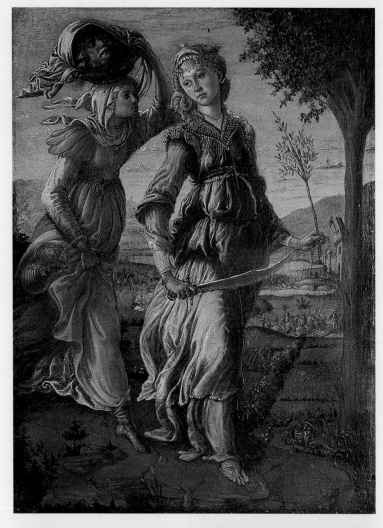

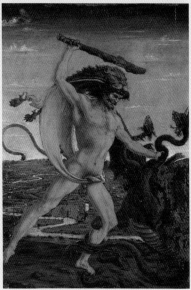

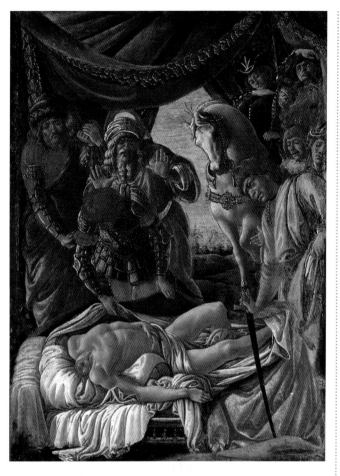

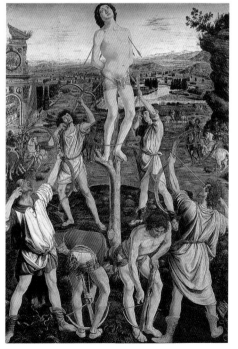

위
**홀로페르네스 시체의
발견**, 1472년경
피렌체, 우피치
미술관

아래
안토니오와 피에로
델 폴라이우올로
**성 세바스티아누스의
순교**, 1475년경
런던, 국립 미술관

21쪽
성 세바스티아누스
1473년
베를린, 국립 미술관

이 있었다. 보티첼리의 작품에 매우 감탄했던 베스푸치가 보티첼리와 주문자 사이의 중개인 역할을 한 것으로 보인다.

1470년대에 필리페피가는 비아델라비냐 누오바를 구입했는데, 보티첼리는 이 집에서 여생을 보냈다. 새로이 이웃이 된 베스푸치가는 위대한 자 로렌초와 절친한 사이였던 메디치가 진영에서 활발히 활동했다. 이들과의 교류는 보티첼리에게 성공의 결정적인 발판이 되었다. 그는 이를 통해 권력 집단에 접근할 수 있었다. 잘 알려져 있듯이 조르조 안토니오 베스푸치는 보티첼리와 매우 가까운 사이여서 그에게 결혼을 권하기도 했다. 이에 대해 보티첼리는 꿈 이야기로 대답을 대신했다. 어느 날 밤 결혼하는 꿈을 꾸고 소스라쳐 깨어난 그는 너무 놀란 나머지 다시 잠들면 그 꿈을 계속 꿀까봐 옷을 입고 새벽이 될 때까지 도시를 돌아다녔다고 한다.

〈용기〉를 그리고 얼마 후인 1472년에 보티첼리는 〈베툴리아로 돌아가는 유딧〉과 〈홀로페르네스 시체의 발견〉의 2면화를 그렸다. 작은 크기의 이 그림들은 성서의 한 장면을 재현한 것이다. 베툴리아가 아시리아 인들에게 포위되어 항복하려 하자 아름답고 신앙심 깊은 여인 유딧이 항복 협상의 수락을 구실로 적장 홀로페르네스와의 접견을 허락받는다. 유딧에게 반한 아시리아의 장군은 그녀를 향연에 초대해 흠뻑 취하고 유딧은 이때를 기다려 그의 목을 단칼에 베어버린다.

이 성서의 여주인공은 피렌체에서 특히 인기가 높았다. 덕성스러운 아내의 본보기로서 젊은 부인의 함에 묘사되거나 폭력에 대한 정의의 승리를 상징함으로써 권력자들의 총애를 받았다. 메디치가는 피렌체 궁의 정원 장식을 위해 도나텔로에게 청동상을 주문했다. 보티첼리의 2면화가 유딧을 다루고 있다는 사실로 미루어 보티첼리가 당시 이미 메디치

궁을 드나들었음을 알 수 있다.

1472년에서 1474년 사이에 보티첼리는 원형화 〈동방박사들의 경배〉(런던 국립 미술관)를 그렸다. 이 작품은 메디치가의 영향력 있는 인물인 안토니오 푸치의 주문으로 추측된다. 우피치 미술관의 제단화 〈성자들에 둘러싸인 성모자〉도 이 시기에 속한다. 오랫동안 작품의 주문자가 메디치가로 알려져왔는데, 성모 주위의 인물들이 메디치가의 수호성인인 코스마스와 다미안인 것으로 보아 이 가설은 확실한 듯하다. 옥좌 발치에 무릎을 꿇고 있는 전통적인 주문자 모습의 두 젊은이는 메디치가의 줄리아노와 로렌초로 해석되기도 했으나 오늘날에는 거의 받아들여지지 않는다.

베를린 국립 미술관 소장의 〈성 세바스티아누스〉도 이 시기에 속한다. 이 작품은 1473년에 산타마리아마조레 교회의 한 기둥을 장식하기 위해 그려진 패널화로 여겨진다. 성인전 연구에 따르면 세바스티아누스는 디오클레티아누스 황제가 근위대 지휘관으로 삼았던 갈리아 출신의 귀족으로, 스스로 기독교도임을 공언해 화살형에 처해진 인물이다. 그는 극적으로 살아나지만 회복된 후에도 달아나기를 거절하고 황제에게 대항해 또다시 태형에 처해진다. 보티첼리는 온몸에 화살을 맞았지만, 평온한 얼굴이 말해주듯이 순교에 의해 이미 성스럽게 변모된 모습으로 성인을 묘사했다. 속세를 벗어난 세바스티아누스는 신성함의 진정한 도상으로서 지상의 우연성을 넘어선 듯이 보인다. 실제로 사람들은 아폴론의 화살이 전염병을 일으키는 근원이라고 생각해왔기 때문에 성 세바스티아누스는 민간 신앙에서 페스트를 막아주는 수호성인으로 추앙되었다. 순교에서 살아남은 성인은 질병의 극복을 상징한다. 따라서 이 그림은 전염병에서 살아남은 사람의 봉헌물이었을 가능성도 있다.

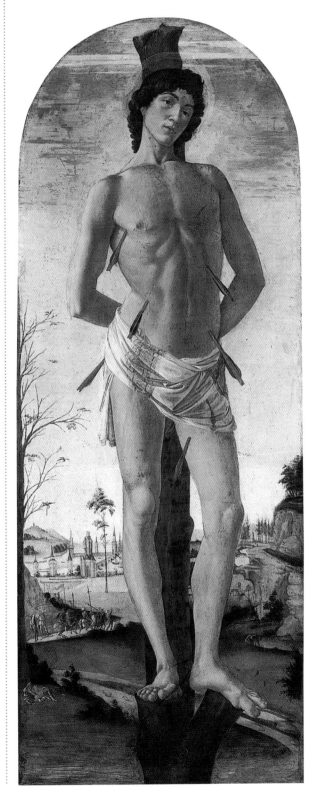

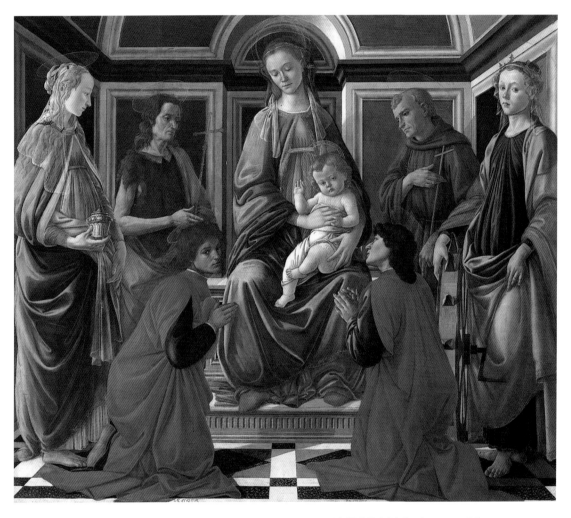

성자들에 둘러싸인 성모자, 1470~1472년
피렌체, 우피치 미술관

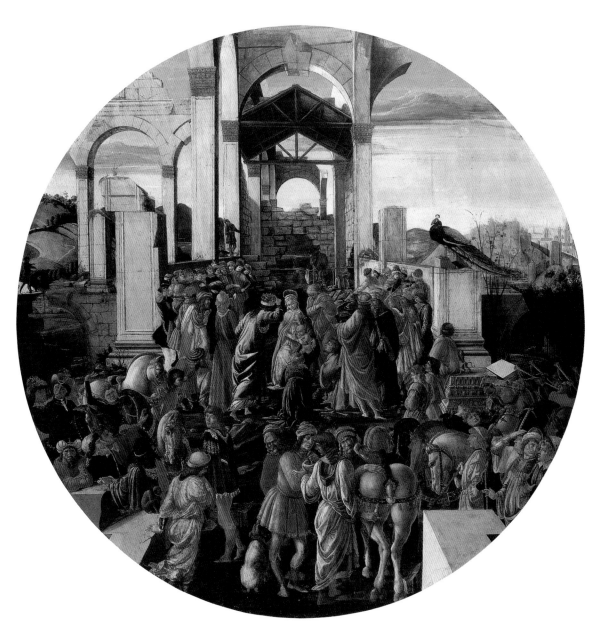

동방박사들의 경배, 1472~1474년
런던, 국립 미술관

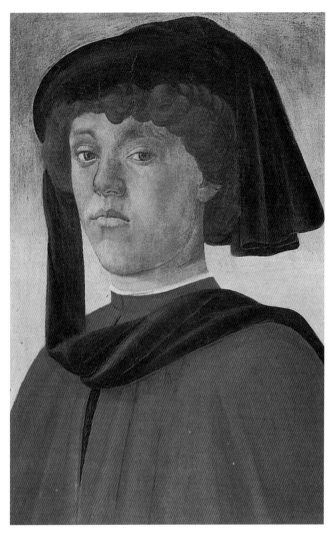

위
젊은이의 초상, 1470~1473년
피렌체, 피티 궁, 팔라티나 미술관

25쪽
스메랄다 브란디니의 초상, 1470~1472년
런던, 빅토리아 앤드 앨버트 미술관

권력자의 초상

1470년대 초에 보티첼리는 많은 초상화를 그렸다. 런던의 빅토리아 앤드 앨버트 미술관에 있는 〈스메랄다 브란디니의 초상〉과 피렌체의 피티 궁에 있는 〈젊은이의 초상〉도 이 시기에 속한다. 플랑드르와 이탈리아의 상업 도시에서는 부유한 부르주아가 시민활동과 정치 분야에서 가장 높은 지위를 차지했었다. 그들에게 초상화는 자신의 지위를 나타내고 새로운 위엄을 갖출 수 있는 기회를 제공했다. 도시 상류층의 축하 의식과 밀접한 연관이 있는 초상화는 결국 인문주의 가치들을 대변하는 것이었다. 사회적 성공의 이미지에 미덕과 신앙심과 지식의 상징들이 결합되었다. 초상화가들은 현학적이거나 때로는 실제 자연이나 사물, 즉 꽃 · 동물 · 의복 · 보석 · 가구 · 옷감 · 건축의 세세한 부분들에서 상징적 의미를 빌려와 암호화된 언어를 사용했다.

우피치 미술관에 있는 〈메달을 든 젊은이의 초상〉은 메디치가 측근이 주문한 작품인 듯하다. 그렇지만 신비로운 베일의 후광으로 둘러싸인 이 인물의 정체를 명확히 알아보기는 어렵다. 금박을 입힌 세라믹 메달에는 대 코시모의 옆얼굴이 새겨져 있고, 둘레에 'MAGNUS COSMUS MEDICES'라는 명문과 약어 'PPP'가 씌어 있다. 'PPP'는 1465년부터 1469년까지 코시모를 지칭했던 라틴어 형용어구 'Primus pater patriae(조국의 아버지)'의 머리글자다. 보티첼리가 이 초상화를 그릴 당시 메디치 가문의 창시자는 이미 죽고 없었기 때문에 메달을 든 젊은이는 그의 후계자인 피에로 일 고토소로 여겨지기도 했으나, 당시 피에로 데 메디치는 그림의 젊은이보다 훨씬 더 나이가 많았기 때문에 이 가설은 반론에 부닥쳤다. 연구 끝에 이 인물은 메디치가의 일원이 아닌 것으로 결론 내려졌다.

이 인물은 누구인가? 자랑스럽게 메달을

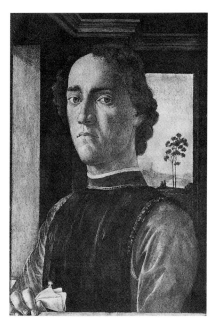

위
피에로 데 메디치의 초상
1478년경
나폴리, 가에타노 필란지에리
시립 미술관에 소장되었으나
현재는 소실

가운데 왼쪽
프란체스코 페루치 델 타다
대 코시모의 초상, 1568년
피렌체, 바르젤로 국립 미술관

가운데 오른쪽
미노 다 피에솔레, **피에로 데
메디치의 흉상**, 1453년
피렌체, 바르젤로 국립 미술관

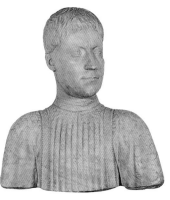

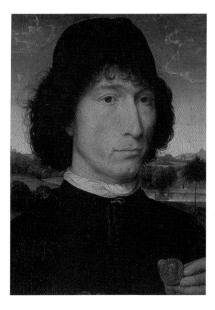

아래
한스 멤링
메달을 든 젊은이
1480년경
안트웨르펜, 왕립 미술관

들어 보이는 모습으로 보아 이 메달을 만든 사람으로 보는 견해도 있다. 그렇다면 보티첼리의 형인 금세공사 안토니오 필리페피인가? 얼굴 모습은 구아스파레 차노비 델 라마가 주문한 〈동방박사들의 경배〉에 그려졌던 보티첼리를 연상시키기도 한다. 그러나 이 가정도 젊은 이의 나이를 고려한다면 타당성이 없다. 한스 멤링의 〈메달을 든 젊은이〉의 인물도 동일한 포즈를 취하고 있다. 그러나 이러한 유사함만으로 오늘날 그 의미를 파악하기란 어렵다. 메달이 그것을 만든 장인을 암시하는 것이 아니라면, 재현된 인물의 사회적 지위를 상징하는 것일 수도 있다. 인물의 모델은 메디치가의 측근으로 추측된다. 양식으로 보아 그림이 제작된 시기는 1475년경으로 추정된다.

지금은 소실된 〈피에로 데 메디치의 초상〉은 보티첼리가 메디치가와 얼마나 친분이 있었는지를 확인해준다. 사진을 통해 널리 알려진 이 작품 인물의 신원을 확인하는 데는 별다른 어려움이 없다. 명문을 통해 대 코시모의 아들이자 위대한 자 로렌초의 아버지인 피에로 데 메디치의 초상임을 알 수 있다. 1453년에 미노 다 피에솔레가 조각한 〈피에로 데 메디치의 흉상〉을 연상시키는 얼굴 윤곽이 이러한 해석을 뒷받침해주는 듯하다. 1470년대 중반 또는 말에 제작된 것으로 추정되는 이 초상화는 당시의 관례에 따라 사후에 그려졌을 것이다.

그럼에도 불구하고 보티첼리가 피렌체에서 가장 강력한 가문, 특히 그와 동시대를 산 위대한 자 로렌초와 맺었던 관계를 명백히 밝히기는 여전히 어렵다. 남아 있는 기록들로는 정확히 알 수가 없다. 워싱턴 국립 미술관에 있는 〈줄리아노 데 메디치의 초상〉은 보티첼리의 작품으로 여겨진다. 위대한 자 로렌초의 동생인 줄리아노는 길고 검은 머리카락을 가진 키가 큰 사람이었다.

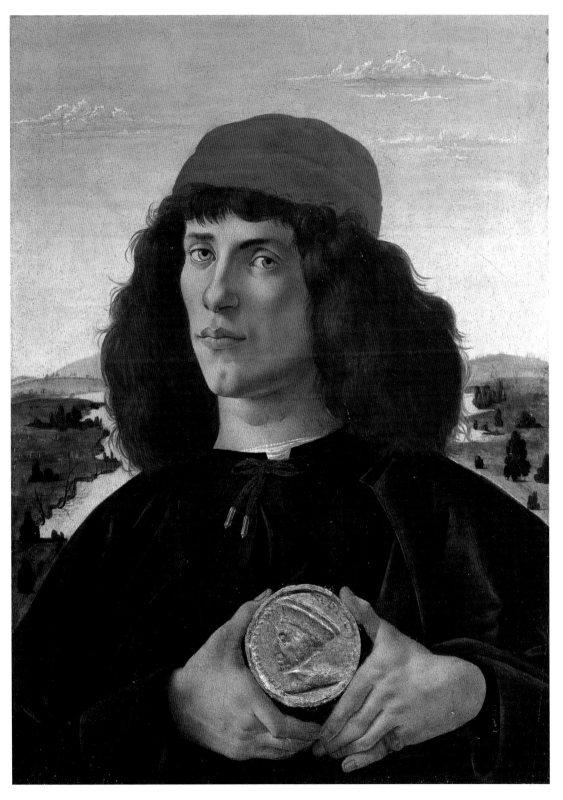

메달을 든 젊은이, 1475년경
피렌체, 우피치 미술관

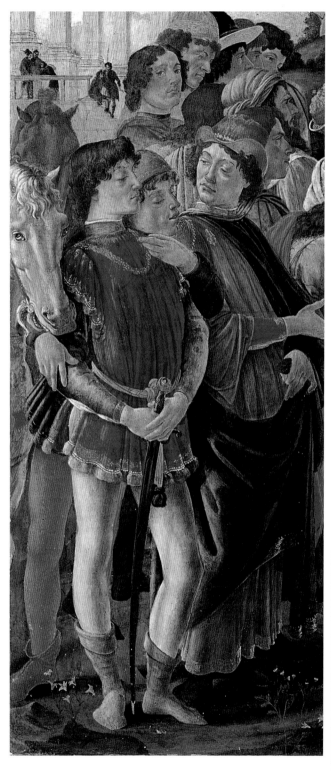

〈동방박사들의 경배〉의 부분
1475~1476년
피렌체, 우피치 미술관

붉은 옷을 입은 젊은이는 줄리아노 데
메디치인 듯하다.

육체 활동에 능했던 줄리아노는 뛰어난 기사였고 투창을 잘 했으며 사냥과 마상시합을 좋아했다. 아뇰로 폴리치아노는 1475년 한 시합에서 그가 거둔 승리를 기념하는 미완성시 '마상시합을 위한 시'(1494)를 써서 그를 후세에 알렸다. 그 시합에 출전하면서 줄리아노는 보티첼리에게 개막 행렬에 사용할 깃발을 주문했는데, 이는 현재 소실되었다.

조르조 바사리에 의하면 보티첼리는 깃발을 장식하는 독창적인 기법을 고안해냈던 것 같다. 그는 내구력이 약한 천에 그림을 그리기보다, 채색된 천으로 주제를 형상화하는 일종의 패치워크를 선호했다. 이런 기법이 줄리아노의 깃발에 적용되었는지의 여부는 알 수가 없다. 이 깃발에 줄리아노가 사랑한 여인 시모네타 카타네오가 팔라스 아테나의 모습으로 재현되었다는 기록만 있다. 제노바 출신의 이 여인은 메디치가의 일원이었던 피렌체의 마르코 베스푸치와 결혼한 사이여서 줄리아노의 구애를 거절할 수밖에 없었다. 이 사랑 이야기를 그리기 위해 보티첼리는 상징적인 언어 기교를 사용했다. 여인과 동일시한 아테나 팔라스는 정숙함을 상징한다. 거기에 프랑스어로 된 명문 'LA SANS PAR' 즉 '유일무이한 여인'이 덧붙어 있다. 이는 궁정풍의 사랑의 규약을 어기지 않고 이 젊은 여인의 비길 데 없는 매력을 기리는 방법이었다. 자신의 승리를 기념해 줄리아노는 그 깃발을 메디치 궁의 한 방에 걸렸던, 금도금된 틀이 있는 패널에 붙여놓았다. 1475년의 시합은 교황파의 수장들이 피렌체, 베네치아, 밀라노 사이의 방어조약 체결을 기념하기 위해 계획한 것이었다. 그러나 젊은 줄리아노에게는 기사로서 자신의 재능을 과시할 수 있는 기회였다. 그는 형 로렌초의 도움을 받아 마상시합 준비에 많은 돈을 들였다. 그 시합을 젊은 승리자를 축하하는 기념비적인 사건으로 만들

려 했던 것이다.

중세의 유산인 마상시합은 르네상스 초기에도 조금도 그 권위를 잃지 않았다. 귀족의 오락으로 여겨진 이 시합은 참가자들에게 용기와 지성을 뽐낼 수 있는 기회가 되었다. 당시 사람들은 육체적 힘이란 신이 베푸는 은혜의 공통된 표현인 도덕적, 정신적 힘에 의해 배가되어야 한다고 여겼다.

마상시합의 승리를 거둔 지 몇 해 후인 1478년에 줄리아노는 비극적인 사건에 연루되어 죽음을 맞았다. 그는 파치의 음모에 희생되어 피렌체 대성당에서 미사가 거행되는 동안 암살당했고 형 로렌초는 가벼운 상처만 입고 달아났다. 메디치가의 복수는 끔찍했다. 피렌체 전체에 대한 탄압과 더불어 체포된 음모가담자들을 교수형에 처했다. 보티첼리는 베키오 궁의 세관사무소 문에 음모에 가담한 8명의 전신상을 그려달라는 주문을 받아 7명은 목이 매달린 모습으로 마지막 한 명은 발이 매달린 모습으로 그렸는데, 이는 그가 아직 도망 중임을 의미한다. 베키오 궁의 외벽에 처형자의 초상을 그리는 것은 백 년도 더 된 전통으로 가장 유명한 예는 1434년에 대코시모가 안드레아 델 카스타뇨에게 의뢰했었던 음모 가담자들의 초상이다. 이 작품들은 모두 소실된 것으로 보인다. 마상시합의 깃발이 흐지부지 없어진 반면, 베키오 궁의 프레스코는 위대한 자 로렌초가 죽고 메디치가가 피렌체에서 쫓겨날 무렵인 1494년에 지워졌다. 현재 워싱턴에 있는 〈줄리아노 데 메디치의 초상〉은 메디치가가 보티첼리에게 주문한 사실을 입증해준다. 제작 시기가 불분명해서 사후에 그린 초상인지는 확실히 알 수 없지만 멧비둘기 모티프로 보아 시모네타 카타네오가 죽은 후에 그려졌다는 것만 짐작할 수 있다. 멧비둘기는 전통적으로 사랑하는 이의 죽음에 대한 애도를 상징한다.

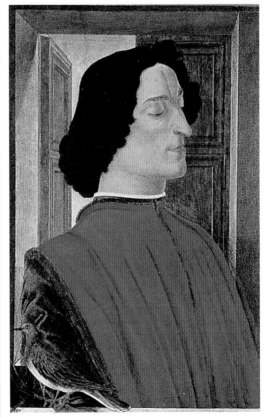

위
조르조 바사리
위대한 자 로렌초의 초상, 1534년
피렌체, 우피치 미술관

아래
줄리아노 데 메디치의 초상
1478년경
워싱턴, 국립 미술관

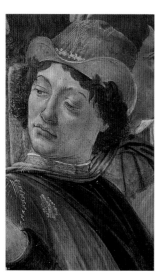
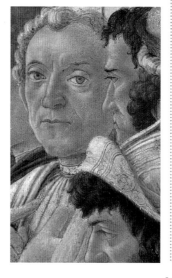

메디치가를 위해

1475년에서 1476년경 사이에 그려진 〈동방박사들의 경배〉는 피렌체의 세도가와 화가의 협력 관계를 분명히 보여준다. 구아스파레 차노비 델 라마가 산타마리아노벨라 교회의 장례 예배당을 장식하기 위해 주문했다. 평민 출신의 이 주문자는 메디치가 사람들처럼 은행가와 환전상 길드에 소속된 중개업자였다. 바사리에 따르면 메디치가의 세 인물이 동방박사 세 사람의 모델이 되었는데, 아기 예수 앞에 무릎을 꿇고 있는 가장 나이가 많은 인물이 대 코시모이고, 붉은 외투를 입고 무릎을 꿇은 두 번째 동방박사가 피에로 일 고토소, 마지막으로 가장 젊은 인물이 대 코시모의 또 다른 아들인 조반니 데 메디치이다. 작품을 주문했을 때 이 세 인물은 이미 죽고 없었다. 따라서 사후에 그려진 이 초상화는 고인들의 깊은 신앙심을 증명함과 동시에 그들의 명예를 기리기 위한 것으로 보인다. 다른 인물들의 경우는 누구인지 분명하지가 않다. 구아스파레는 오른쪽에 모여 있는 사람들 중 백발노인으로, 화가 자신은 오른쪽에 노란색 외투를 걸치고 있는 젊은이의 모습으로 묘사되었다.

이와 같이 사실적인 요소에도 불구하고 이 그림은 성화가 지니는 특징을 모두 갖추고 있다. 두 그룹으로 나뉜 인물들의 명상에 잠긴 모습은 그림의 정점으로 상징적으로 수렴되며 이 장면이 갖는 신비로운 의미에 부합된다. 성모와 아기 예수를 높은 곳에 위치시키고 이중 배치로 공간을 구성한 것도 동일한 상징을 따른 것이다. 그럼으로써 세도가의 인물들은 지상을 초월해 다른 차원에 있는 모습으로 재현되었다. 돈 많은 귀족이 상징을 통해 신앙과 정신의 귀족과 동일시된 것이다.

피렌체에서 주현절 축하의식은 교회력에서 가장 인기 있는 축제 중 하나였다. 14세기 말에 제정된 주현절 축제, 즉 동방박사 축제

는 피렌체의 가장 부유한 가문들이 속해있던 평신도회인 동방박사회가 추진한 것이다. 동방박사의 행렬은 평신도회의 본부가 있던 산마르코 수도원에서 출발해 도시를 가로질러, 당시 산조반니 세례당 근처 또는 현재의 시의회 광장에 있는 헤롯 궁으로 향했다. 헤롯의 영접을 받은 동방박사들은 예수가 탄생한 구유로 가서 선물을 바치고 산마르코 수도원으로 돌아갔다. 수행원들의 행렬은 장관을 이루었는데, 부유한 가문의 사람들은 화려하게 차려입고서 호화로운 치장을 한 말에 올라탄 채 자신들의 세력을 과시했다. 메디치가가 피렌체에서 권세를 누릴 당시 그들은 동방박사회를 장악하여 가문의 대표자들이 모두 회원이었다. 따라서 세 동방박사의 행렬은 일종의 메디치가의 공식 행진이 되어버렸다. 동방박사들의 경배는 미술가들이 특히 좋아하는 주제였다. 피에로 일 고토소의 개인 예배당을 장식했던 베노초 고촐리의 유명한 프레스코를 모방해 보티첼리도 메디치가의 일원들과 그 인척들을 그림에 등장시켰다.

인문주의자들에게 동방박사의 경배는 새로운 해석을 끌어내기에 적절한 주제였다. 예언자 조로아스터의 사제이자 점성가인 동방박사들은 고대 동양의 철학과 비교(秘敎) 전통에 정통한 사람들로 여겨졌다. 카레지 아카데미아의 회원이자 피렌체 신플라톤주의의 지도자였던 마르실리오 피치노에게 동방박사들의 방문은 구세주 탄생의 신비로운 의미를 확고히 해줄 뿐만 아니라 성직자의 역사에서 매우 중요한 순간을 가리키는 것이었다. 왕이자 사제이며 학자인 동방박사들은 실제로 정치적, 종교적, 지적인 힘을 상징했다. 이들은 아기 예수에 대한 경배를 통해 기독교 교리의 현현인 그리스도에 대한 복종이라는 상징적 행위를 완수했다.

기독교 전통과 고대 철학의 화합을 꿈꿨던

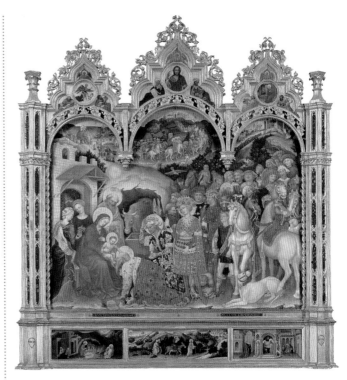

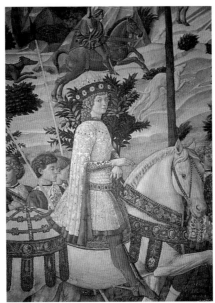

위
젠틸레 다 파브리아노
동방박사들의 경배, 1423년
피렌체, 우피치 미술관

아래
베노초 고촐리
〈동방박사들의 행렬〉의 부분
1459년
피렌체, 메디치리카르디 궁
이 젊은 동방박사는 때때로
위대한 자 로렌초로
여겨지기도 했다.

30쪽
〈동방박사들의 경배〉의
부분, 1475~1476년
피렌체, 우피치 미술관

30쪽 왼쪽 줄
붉은 외투를 입은
동방박사(피에로 일
고토소?), 무릎을 꿇고
있는 첫 번째 동방박사(대
코시모?), 초록색 외투를
입은 왼쪽에서 세 번째의
남자(피코 델라 미란돌라?)

30쪽 오른쪽 줄
무릎을 꿇고 있는 젊은
동방박사(조반니, 대
코시모의 아들?), 오른쪽에
서 있는 검은 튜닉을 입은
남자(위대한 자 로렌초?),
오른쪽에 서 있는
백발노인(구아스파레
차노비 델 라마?)

31

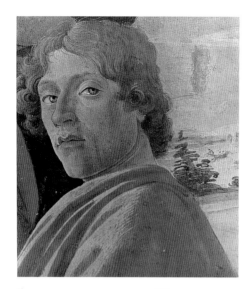

위
〈동방박사들의 경배〉의 부분
노란 외투를 입은
젊은이(보티첼리의 자화상?)

아래
동방박사들의 경배, 1475~1476년
피렌체, 우피치 미술관

메디치가 사람들과 인문주의자들에게 동방박사들의 행위는 기독교 교리가 어떤 세속의 지식보다도 절대적인 우위에 있음을 상징적으로 나타내는 것이었다.

따라서 메디치가 사람들과 동방박사의 세 인물을 일치시키는 것은 단지 그들의 신앙행위를 입증하는 것만이 아니었다. 그리스도라는 인물 앞에 겸손하게 허리 숙인 학자와 박사라는 상징적인 이미지 속에 표현된 것은 바로 피렌체 인문주의의 이상이었다.

그림 맨 오른쪽 끝에 보이는 보티첼리의 자화상은 일종의 서명이다. 성사에 참여함으로써 화가는 자신이 도시의 엘리트 계층에 속해 있음을 분명히 나타낸다.

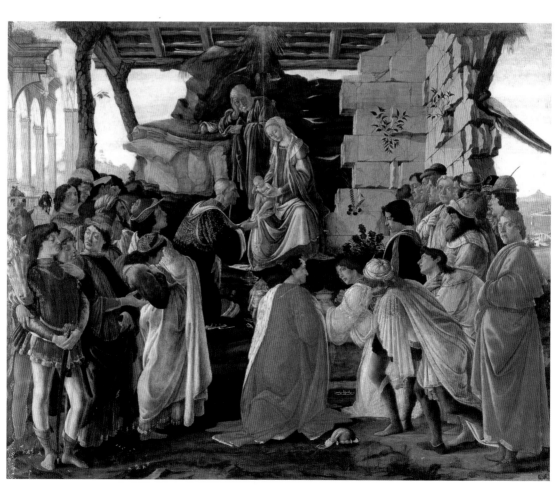

메디치가의 눈부신 발전

피렌체에서 메디치가의 상승은 부유한 부르주아 상인 가문 출신의 소수 지배집단에게 행정을 일임한 공화국의 확고한 전통 맥락에 닿아 있는 것이다. 무젤로 출신의 메디치가는 13세기 말 피렌체에 정착했다. 은행가였던 조반니 데 비치(1360~1429)는 이미 15세기 초에 상당한 재산을 모았다. 그의 두 아들 대 코시모(1389~1464)와 대 로렌초(1395?~1440)는 피렌체를 지배하게 될 메디치가의 두 가계를 창시한 인물이다. 첫 번째 가계는 16세기 말에, 두 번째인 토스카나 대공의 가계는 18세기 중반에 대가 끊겼다. 금융업이 날로 번창하자 조반니 데 메디치는 피렌체의 공공 사업에 적극적으로 참여했다. 그의 후원에 힘입어 피렌체에는 화려한 기념물들이 가득 들어섰다. 건축가 필리포 브루넬레스키가 공사를 맡았던 산로렌초 바실리카의 재건축 비용을 댄 사람도 바로 그였다. 몇 년 후 그의 아들 코시모는 미켈로초에게 가문의 막강한 권력을 상징하는 비아라르가 궁(현재의 메디치리카르디 궁)을 짓게 했다. 1433년 루카에서의 패배를 계기로 코시모는 과두정치의 권력에서 멀어지게 되었다. 그러나 메디치가의 적들은 곧 강력한 반발에 부닥쳤다. 1년 후 코시모가 명예롭게 유배에서 돌아온 것이다. 일단 권력을 되찾자 메디치가의 일인자는 능숙하게 대 가문을 관리했다. 코시모는 자신을 민중의 삶을 좌지우지하는 지배자로 내세운 상징적인 칭호 '국부'에 만족해 했다. 관대한 후원자였던 코시모는 피렌체 인문주의의 핵심이었던 미술가와 문인들로 구성된 집단에 둘러싸여 있었다. 그가 죽고 난 후 그의 정치적, 문화적 유산은 아들인 피에로 일 고토소(1414/1416~1469)와 손자인 위대한 자 로렌초(1449~1492)에게 전해졌다.

위
조반니 델레 코르니올레(것으로 추정)
위대한 자 로렌초의 초상, 15세기 말~16세기 초
피렌체, 피티 궁, 아르젠티 미술관

아래
주스토 우텐스
카파졸로의 도시, 16세기 말
피렌체, 지도 박물관

폰토르모
대 코시모의 초상
1519~1520년
피렌체,
우피치 미술관

메디치리카르디 궁
1444~1460년
피렌체

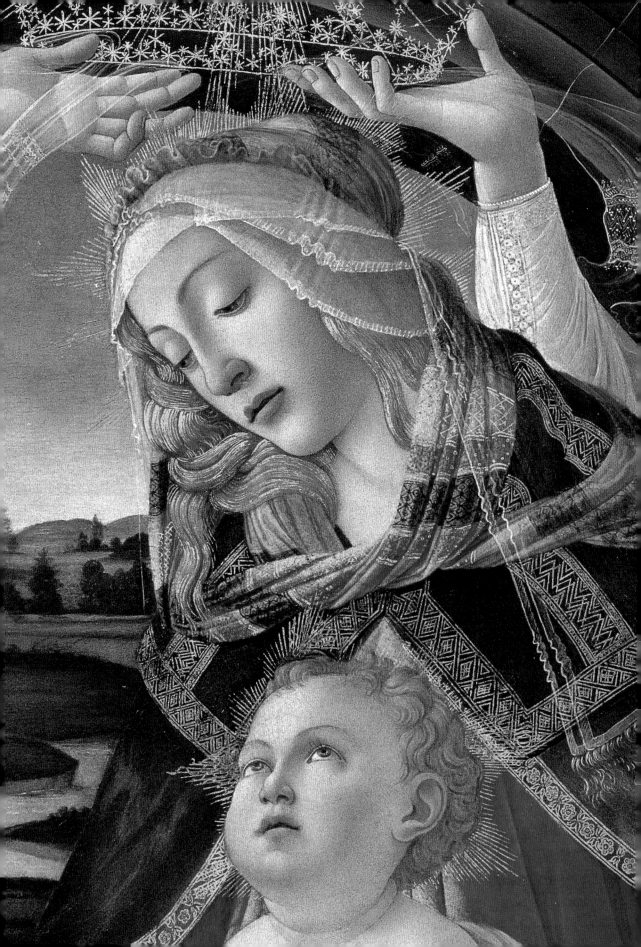

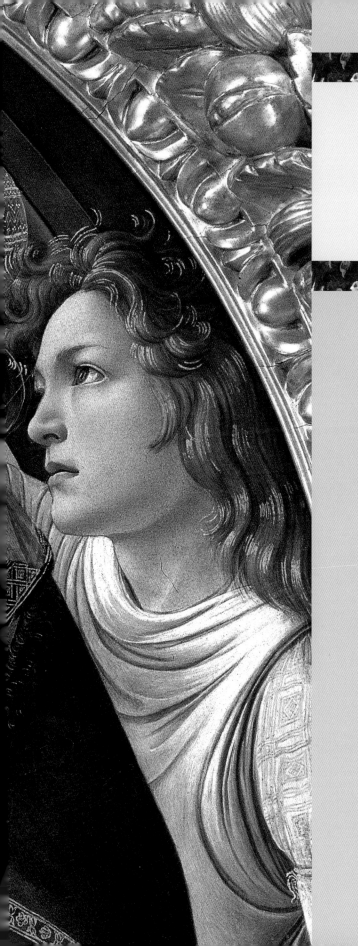

완숙기

1478
1482

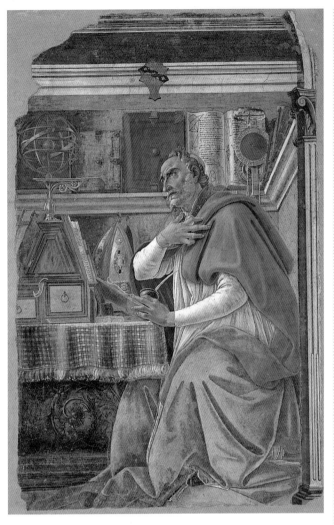

신플라톤주의의 유혹

1478년에서 1481년 사이에 보티첼리의 미술은 최고 성숙기에 도달했다. 1472년부터는 보티첼리의 조수들 가운데 그의 첫 스승의 아들인 필리피노 리피가 포함되어 있을 정도로 그의 작업실은 명성을 떨치고 있었다. 많은 주문을 받고 메디치가에 출입이 허용된 보티첼리는 아마도 인문주의자들과 교류했을 가능성이 크다. 이들은 대 코시모 시대 이후의 신플라톤주의의 해석자들이었다. 1480년대 초에 그려진 프레스코 〈서재의 성 아우구스티누스〉가 바로 이 시기의 작품이다. 오니산티 교회에 있는 이 작품은 보티첼리의 유명한 경쟁자 도메니코 기를란다요가 맡아 그린 〈서재의 성 히에로니무스〉와 짝을 이룬다.

4대 교부 중 하나인 히포의 주교 성 아우구스티누스의 사상은 기독교 교리에 커다란 영향을 미쳤다. 그는 인문주의자들에게 있어 신앙 모델의 표상일 뿐 아니라 성서를 위해 지식을 사용함으로써 신의 광명으로 깨우침을 얻어 상위의 지식에 도달한 학자의 구현이었다.

보티첼리의 해석에 따라 성 아우구스티누스는 손을 가슴에 얹고 눈썹을 찌푸린 채 명상에 잠긴 모습으로 재현되었다. 배경에 보이는 혼천의와 기하학 부분이 펼쳐진 책을 포함한 커다란 서적들은 학자의 활약상을 상기시킨다. 탁자 위에 놓인 필기대와 주교관은 신학자로서의 업적을 상징한다. 그의 눈은 왼쪽 기둥의 주두에서 나오는 빛을 향하고 있다. 성자의 머리 뒤에 놓인 시계가 해가 지는 시각을 가리키고 있기 때문에 이 빛은 초자연적인 빛으로 생각된다. 세부사항은 전통적인 도상과 일치한다. 1503년경에 카르파초가 베네치아의 스키아보니 학교에 있는 작품에서 그 도상을 재현했었다. 이 장면은 시계가 가리키고 있는 시각에 성 히에로니무스의 목소리가 들리고 빛이 나타났다는 내용을 담은 성 아우

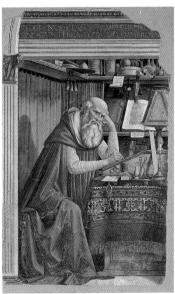

위
서재의 성 아우구스티누스
1480년경
피렌체, 오니산티 교회로
프레스코를 옮김

아래
도메니코 기를란다요
서재의 성 히에로니무스
1480년경
피렌체, 오니산티 교회로
프레스코를 옮김

37쪽
〈서재의 성 아우구스티누스〉의
부분, 오른쪽 위의 시계는 해가
지기 시작하는 시각을 가리킨다.

34~35쪽
〈성모 찬가〉의 부분
1480~1481년
피렌체, 우피치 미술관

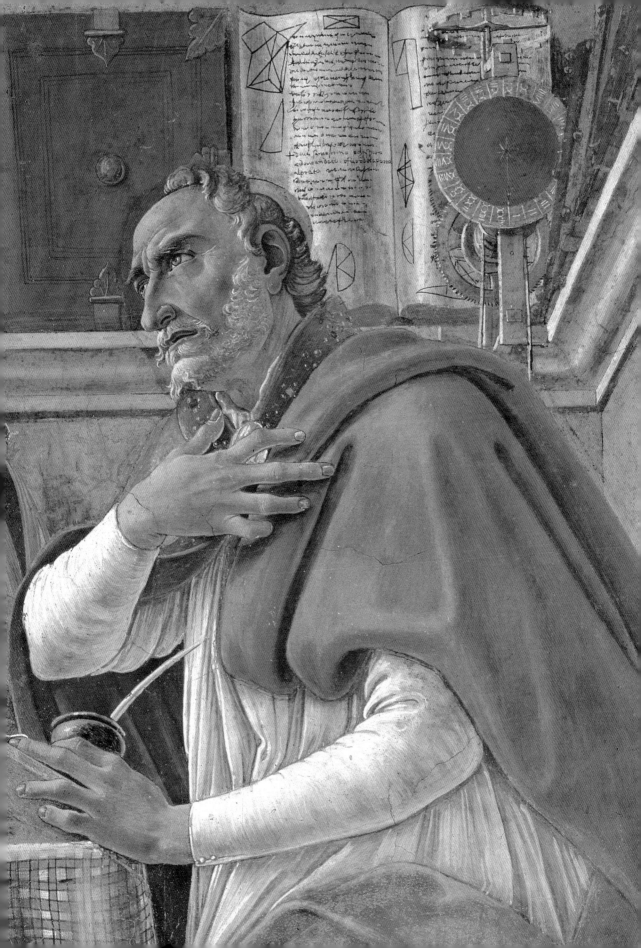

〈서재의 성 아우구스티누스〉의 부분
1480년경
피렌체, 오니산티 교회
베스푸치가의 문장·

지롤라모 델라 볼파이아
혼천의, 1564년
피렌체, 과학사 박물관

〈서재의 성 아우구스티누스〉의 부분
1480년경
피렌체, 오니산티 교회
서적대

39쪽
〈서재의 성 아우구스티누스〉의 부분
1480년경
피렌체, 오니산티 교회
혼천의

구스티누스의 것으로 짐작되는 서한에서 영감을 얻은 것이다. 히포의 주교는 좀더 나중에야 이 환영이 성 히에로니무스의 죽음을 예고한 것임을 깨달았다. 보티첼리는 이 전통을 알고 있었을 것이다. 그가 그린 성 아우구스티누스의 초상은 실제로 성 히에로니무스의 환영에 대한 암시를 포함하고 있다.

그림 윗부분의 문장은 베스푸치가의 것으로 피렌체의 유명한 가문이 이 작품을 주문했음을 알려준다. 이와 달리 도메니코 기를란다요의 프레스코에는 문장 표시가 없다. 모욕당한 형제가 작품을 주문해서 이런 이상한 현상이 발생했다는 설명도 있긴 하다. 프레스코 두 점의 구상을 계획한 이들 형제가 베스푸치가에게 기를란다요의 작품 제작에 경비를 대게 했으리라는 것이다. 과학 서적, 혼천의, 시계는 조르조 안토니오 베스푸치가 관대한 기부자임을 나타낸다. 메디치가와 가깝게 지냈던 인문주의자이자 천문학에 조예가 깊었던 그는 보티첼리의 친구이기도 했다. 이런 사실을 뒷받침해주는 세부 묘사가 있다. 성인의 머리 뒤로 보이는 붉은 표지의 책이 그것이다. 이 책은 조르조 안토니오 베스푸치의 것으로 그가 죽자 메디치가의 도서관으로 옮겨졌다. 또 다른 세부 묘사로 익살스러운 메모가 있다. 펼쳐진 커다란 책의 왼쪽 면에 "마르티노 형제는 어디 있는가? 떠났네. 그러면 어디로 갔는가? 성벽을 지나 프라토로 갔네"라는 구절이 있다. 이런 식으로 보티첼리는 두 성인을 본받았을 것 같지 않은 이들 모욕당한 형제의 학문 취향을 비꼬았다. 보티첼리는 하나님을 찬양하는 의식에서 이교도의 전통과 기독교의 계시를 화해시킬 필요성을 강조했던 성 아우구스티누스의 사상을 잘 알고 있었던 듯하다. 이처럼 엉뚱하고 익살스러운 표현은 보티첼리의 한 특징으로 바사리는 전기에서 그의 농담에 대한 취향을 언급했다.

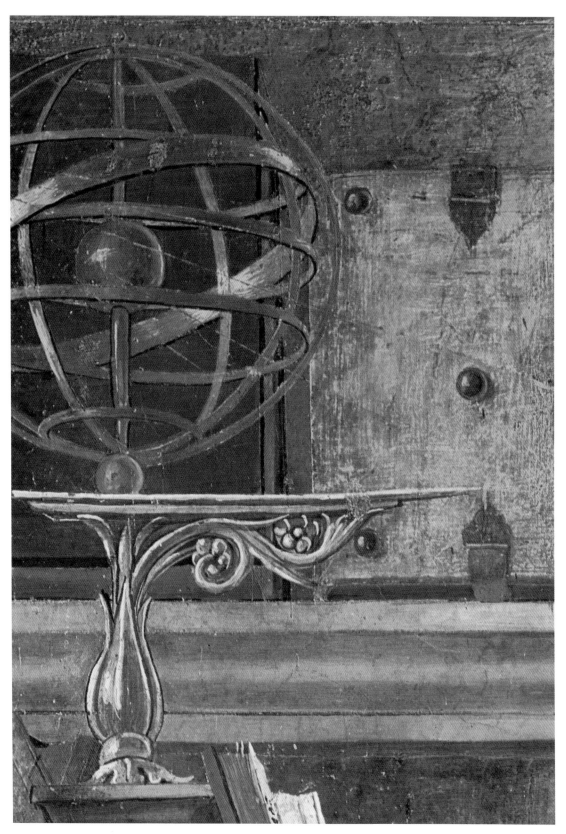

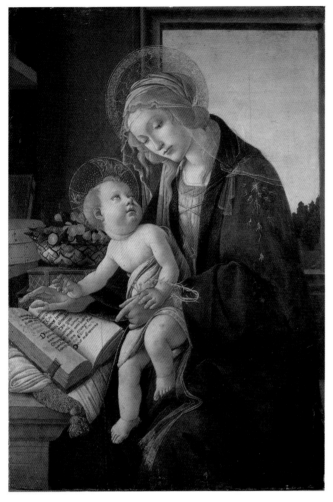

위
성모자 또는 **아기 예수에게 글을 가르치는**
성모, 1480~1481년
밀라노, 폴디 페촐리 미술관

아래
수태고지, 1481년
피렌체, 우피치 미술관
이전에는 산마르티노 병원에 있었다.

성모 숭배

1481년 보티첼리는 산마르티노 병원의 주문으로 〈수태고지〉(우피치 미술관)를 그렸다. 그의 작업실에서 멀지 않은 곳에 위치한 이 병원은 3년 전 피렌체에서 수천 명의 희생자를 냈던 흑사병 환자들을 수용했던 곳이다. 그러나 이 작품은 주문작이 아니라 봉헌물이었을 가능성도 있다. 같은 시기에 보티첼리는 매우 섬세한 구도의 '성모자' 두 작품을 제작했는데 〈아기 예수에게 글을 가르치는 성모〉(밀라노, 폴디 페촐리 미술관)와 〈성모 찬가〉(피렌체, 우피치 미술관)가 그것이다. 이 유명한 원형화에서 성모는 천상의 왕비 모습으로 재현되었으며, 두 천사가 성모에게 책을 보여주는데 펼쳐진 면에는 즈가리야와 마그니피카트 성가가 실려 있다. 작품의 주문자는 명확하지 않으며 단지 피렌체 사람인 것으로 추정할 뿐이다. 세례자 성 요한의 탄생을 예고하는 즈가리야 성가는 도시의 수호성인에 대한 암시일 수도 있다. 원형화 형식에 적절한 구성을 위해 보티첼리는 성모의 머리와 가슴 부분을 약간 기울어지게 했다. 또한 성모와 아기 예수가 천사들보다 우월함을 강조하기 위해 인물들 간의 비례를 상징적 위계에 따라 매우 주의 깊게 조정했다.

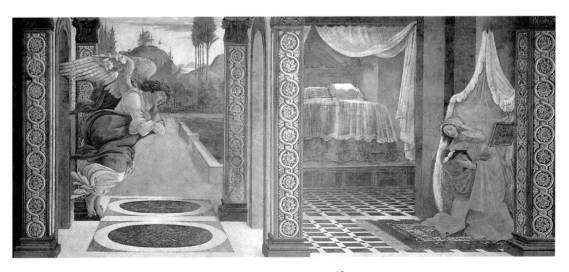

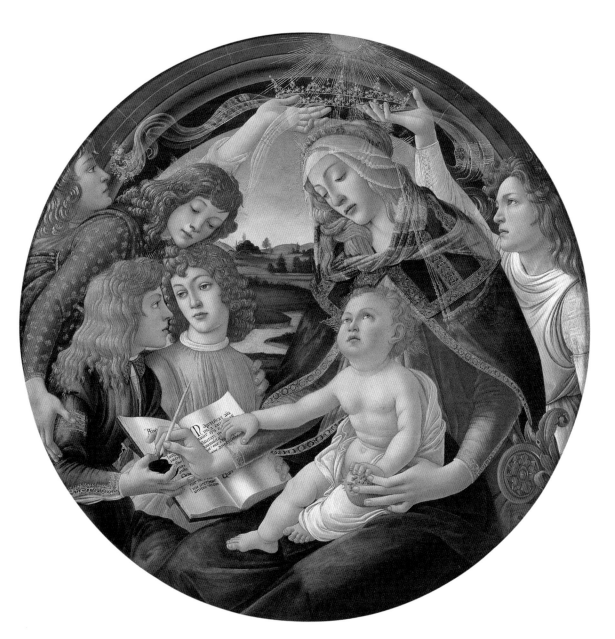

성모 찬가, 1480~1481년
피렌체, 우피치 미술관

보티첼리와 데생

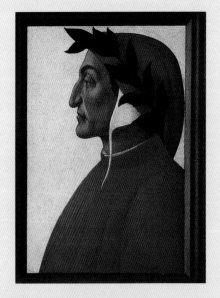

단테 알리기에리의 초상, 1490~1495년
콜로니(제네바), 보드메르 컬렉션

데생 기법이 완숙기에 이른 것은 15세기 후반으로 이는 상당 부분 보티첼리의 덕분이다. 그때까지 단순한 연습 수단으로만 여겨져왔던 데생은 하나의 미술 장르로 인정받게 됨으로써 새로운 지위를 얻기 시작했다. 당시에 데생은 전체 교육과정의 기초 단계로 간주되었다. 화가 지망생은 데생 연습을 통해 표현력을 연마했으며 작품을 모사하는 훈련을 통해 고대의 대가들 또는 자연의 가르침을 얻었다. 단테의 『신곡』에 삽화로 들어 있는 보티첼리의 데생 작품들은 이 장르의 발전에서 결정적인 단계를 보여준다. 원래 계획되었던 양피지에 그린 100점의 삽화 가운데서 92점이 남아 있다. 그중 85점은 베를린의 동판화 전시실에, 7점은 로마의 바티칸 도서관에 있다. 보티첼리의 데생 작품들은 그것이 지닌 독특한 표현력에 의해 구별된다. 보티첼리의 데생에서 단테의 저승 여행은 강력한 환기력을 갖고 연출되었다. 연작은 지옥의 심연 이미지에서 시작한다. 그것은 지옥에 떨어진 자들을 집어삼켜 그들을 사탄에게 끌고 가는 일종의 거대한 구덩이다. 단테와 베르길리우스도 수차례 등장하는데 옷차림과 색상으로 그들을 알아볼 수 있다. 우리는 그들의 여정을 따라 여러 지옥을 거쳐 마지막 지옥인 제9옥에 이른다. 타락한 천사 루시퍼의 육체를 타고 위로 힘들게 올라간 단테와 베르길리우스는 "별을 다시 보기 위해" 지옥을 떠난다.

그림으로 재현한 『신곡』

1480년대 초 보티첼리는 한 유명한 후원자를 위해 단테의 『신곡』에 삽화 그리는 일을 시작했다. 위대한 자 로렌초의 사촌인 로렌초 디 피에르프란체스코 데 메디치가 바로 그 후원자다.

많든 적든 신플라톤주의의 영향을 받은 작품인 『신곡』은 인문주의자들에게서 다양한 해석을 끌어냈다. 더욱이 1481년에는 인문주의자 크리스토포로 란디노의 주석이 달린 판본이 출판되었다.

보티첼리는 이 삽화의 제작 때문에 더 많은 돈을 벌 수 있는 작품 활동들이 지체되었음에도 불구하고 1495년까지 줄곧 이 작업에 몰두했다. 각각의 시편마다 일종의 시각적 주석이 될 정도로 명료한 데생을 그려 단테의 시에 삽화로 넣는 것이 그의 야심이었다.

당시에 이미 『신곡』은 세속어로 된 걸작으로 평가받고 있었다. 단테 알리기에리가 150년 전에 쓴 이 작품은 인문주의자들로부터 찬사를 받았으며, 그들은 이 작품을 고대의 위대한 저서들과 같은 반열에 두었다. 피렌체인들에게 『신곡』은 누구도 부정할 수 없는 피렌체의 지적 우위를 상징하는 것이었기 때문에 정치적 의미도 지녔다. 공무에 헌신하기도 했던 단테는 덕목을 갖춘 귀감이 되는 인물로 여겨졌다.

유배로 생을 마감한 단테는 그의 고향에서 가장 저명한 시민 가운데 하나로 추앙되었다. 따라서 피렌체에서 권력 기반을 확고히 다지는 데 온갖 노력을 경주했던 메디치가로서는 단테의 가장 명망 높은 작품을 그들 가문의 이름과 연결 짓는 일이 꽤 중요했다.

신플라톤주의에 입각한 단테의 해석에 따르면 『신곡』은 피렌체 전통문화와의 단절을 상징하며 메디치가는 이를 이용해 인문주의와 새로운 사상의 옹호자로서 자신을 드러냈

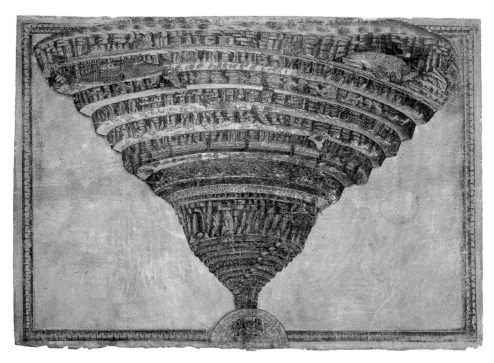

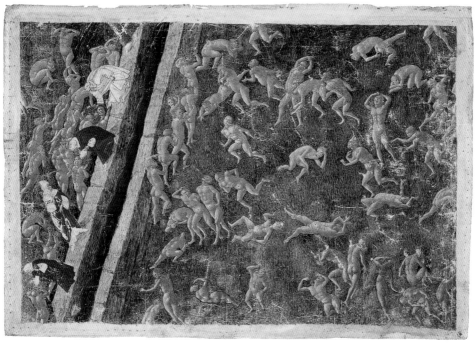

위
지옥의 심연(지옥편, 제1곡), 1481~1487년
바티칸 시국, 바티칸 사도 도서관
Reginense lat. 1896, c. 101v.

아래
**신에 대항한 난폭한 자들. 남색가들의 처벌.
브루네토 라티니와의 대화**(지옥편, 제15곡,
제7옥, 제3판), 1481~1487년
바티칸 시국, 바티칸 사도 도서관
Reginense lat. 1896, c. 99r.

위
**탑 위에 있는 복수의 세 여신. 구원의
천사. 연옥의 입구**(지옥편, 제9곡, 제5옥)
1481~1487년
바티칸 시국, 바티칸 사도 도서관
Reginense lat. 1896, c. 97v.

아래
**이교도와 무신론자의 처벌. 단테의 유배를
예언했던 파리나타 델리 우베르티와의
대화**(지옥편, 제10곡, 제6옥)
1481~1487년
바티칸 시국, 바티칸 사도 도서관
Reginense lat. 1896, c. 100r.

다. 따라서 『신곡』에 대한 관심에는 저의가 없지 않았다. 피렌체의 새로운 지도자들은 생전에 이해받지 못하고 동향인들에 의해 유배당했던 단테의 명예를 회복시켰다.

철학적 관점에서 단테 시의 성공을 설명해 줄 수 있는 근거는 많고도 복잡하다. 저승의 세 왕국(지옥, 연옥, 천국)을 가로지르는 단테의 여행기는 그 자체가 통과의례의 전 과정이며, 거기에는 성스러움과 세속의 목록이 뒤섞여 있다. 르네상스인들은 이 이야기에서 물질과 정신이 조화를 이루는 보편적 지식에 대한 야망을 확인할 수 있었다. 특히 시인의 탐구는 인간존재에 대한 일종의 은유로 보인다. 인간은 사는 동안 정신적 미망에서 벗어나기 위해 이성을 사용한다. 시인은 정화의 상징인 수많은 시련을 겪은 후, 여행의 세 번째 단계인 천국에 도달한다. 그곳의 영원한 빛 속에서 자신의 존재를 숭고하게 만들어 주는 지고의 선을 바라볼 준비를 한다.

매우 복잡하긴 하지만 메디치가의 측근인 신플라톤주의 철학자들은 이런 식으로 자신들이 높이 평가하는 가치를 표현했다. 이와 같은 해석은 『신곡』을 '현실적인' 작품으로, 단테를 '신플라톤주의' 시인의 일인자로 만들었다.

보티첼리에게 있어 『신곡』에 삽화를 그리는 계획은 단테 작품에 무한한 찬사를 보내는 일이었음이 분명하다. 조르조 바사리에 따르면 보티첼리는 문인들의 모임에 꾸준히 드나들기는 했지만 그들의 현학적인 태도를 못 견뎌했다. 바사리는 겨우 글을 읽을 정도면서 단테의 작품에 주석을 달고 끊임없이 그것을 인용해대는 주변의 현학자들이 보티첼리에게 얼마나 경멸감을 불러일으켰는지에 대해서 적고 있다. 단테의 작품을 매우 높이 평가했던 보티첼리에게는 이런 태도야말로 불경스러운 것으로 보였을 것이다.

고대의 발견

1481년 여름에 산드로 보티첼리는 교황 식스투스 4세(프란체스코 델라 로베레)의 요청으로 바티칸 궁에 있는, 오늘날 시스티나 예배당이라는 이름으로 알려진 '마냐 카펠라'에 프레스코를 그렸다.

오래전부터 교황들은 토스카나와 움브리아에서 미술가와 장인을 모집해오곤 했으나, 줄리아노 데 메디치의 목숨을 앗아간 파치의 음모 이후 로마와 피렌체 사이의 관계는 단절되었다.

메디치가는 음모 가담자들을 원조한 교황을 결코 용서하지 않았으나, 위대한 자 로렌초의 파문과 더불어 메디치 은행 로마 지점의 기탁으로 절정에 달했던 수년에 걸친 전쟁이 끝난 후에야 피렌체와 교황 식스투스 4세 사이에 평화가 회복되었다. 이로써 토스카나와 움브리아의 미술가들은 다시 로마로 향하게 되었다.

일찍이 30여 년 전에 교황 니콜라스 5세도 프라 안젤리코의 재능을 이용한 일이 있었다. 프라 안젤리코는 제자 베노초 고촐리와 함께 〈성 스테파누스와 성 라우렌티우스의 생애〉(1448)를 주제로 바티칸 예배당의 프레스코를 그렸었다.

식스투스 4세의 재위 동안 마냐 카펠라는 집중적인 관심의 대상이 되었다. 공식 의례를 치르도록 마련된 이 새로운 예배당에는 교황의 야심에 걸맞은 화려한 장식이 필요했다. 교황은 처음에 페루지노의 휘하에 있던 움브리아 출신의 화가들만 동원할 생각이었다. 그러나 로마와 피렌체 사이에 휴전이 선언되었을 때, 위대한 자 로렌초는 자신의 미술가들이 로마로 떠나는 것을 허락했다. 교황 식스투스 4세에게 호의를 보이는 것은 로마와의 외교 관계를 재확립할 수 있는 교묘한 수단이었기 때문이다.

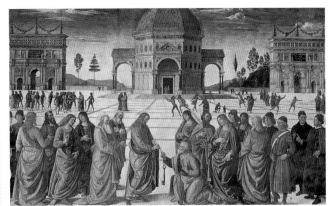

위
프라 안젤리코
성 라우렌티우스의 서품, 1448년
바티칸 시국, 바티칸 궁, 니콜리나 예배당

아래
페루지노
열쇠를 받는 성 베드로, 1482년
바티칸 시국, 바티칸 궁, 시스티나 예배당

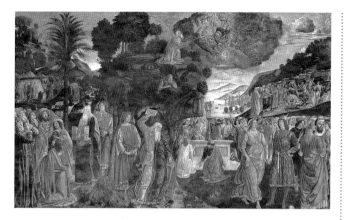

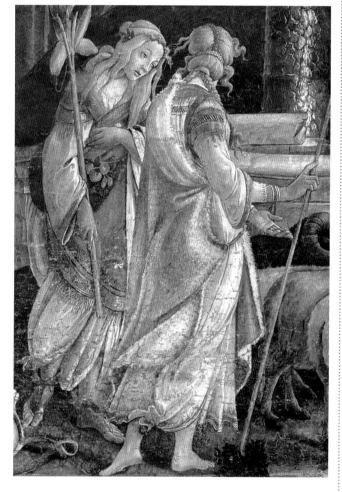

위
코시모 로셀리와 작업실, **십계명을 받는
모세와 황금 송아지의 경배**, 1481년
바티칸 시국, 시스티나 예배당

아래
이드로의 딸들, 〈모세의 유혹〉의 부분
1481~1482년
바티칸 시국, 시스티나 예배당

이로 인해 시스티나 예배당 건립 계획은 피렌체 사람 바초 폰텔리에게 맡겨졌고, 작업장의 기술 감독도 피렌체 출신의 조반니노 데이 돌치에게 돌아갔다.

도상 프로그램은 식스투스 4세가 직접 지시했다. 뛰어난 신학자였던 교황이 미술가들에게 예배당 벽에 재현할 장면의 주제를 정해주었다. 교리의 목표는 구약에서 예고되고 신약에서 계시되어 성 베드로의 계승자들에 의해 영존하게 된 그리스도의 교회를 찬양하는 것이었다. 이 프로그램의 의미를 분명히 표현하기 위해서는 재현된 장면과 상징적 암시를 통해 구약과 신약의 일치를 명백히 부각시켜야만 했다.

그에 따라 도상 프로그램은 신약에서 그리스도를 예고하는 모세를 전면에 배치했다. 마주보는 두 벽에 재현된, 모세와 예수의 일생을 그린 두 장면은 완벽하게 상응한다. 제단과 가까운 벽에서부터 2점의 그림이 〈강에서 건져 올린 모세〉와 〈예수의 탄생〉을 묘사하고 있다(이 두 프레스코는 후에 미켈란젤로의 〈최후의 심판〉으로 대체된다). 나란히 전개되는 두 이야기는 입구 근처에서 종결되고 교황 30명의 교리가 예배당 벽의 상단 기록부를 메우고 있다. 벽화 제작은 페루지노, 코시모 로셀리, 도메니코 기를란다요, 산드로 보티첼리가 맡았다. 그들은 건축가와 맺은 계약 때문에 10점의 프레스코 연작을 그려야만 했다. 그중 보티첼리가 세 편의 이야기를 묘사한 것으로 알려져 있다. 또한 11점의 교황 초상화에서 보티첼리 양식을 알아볼 수 있다. 서사적 장면들 중에서 오른쪽 벽면의 〈그리스도의 유혹〉과 왼쪽 벽면의 〈모세의 유혹〉이 보티첼리의 것으로 알려졌다.

보티첼리는 그림 장면이 복잡한 데서 생기는 문제를 교묘하게 처리했다. 실제로 프레스코는 일관된 구성을 유지한 채, 하나의 장면

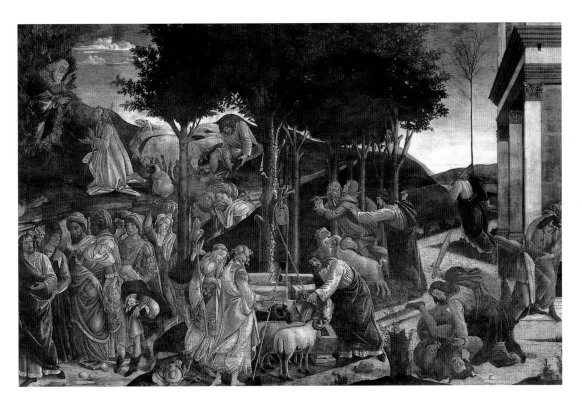

모세의 유혹, 1481~1482년
바티칸 시국, 시스티나 예배당

시스티나 예배당의 프레스코

보티첼리가 시스티나 예배당에 그린 첫 번째 프레스코는 그리스도가 받은 세 번의 유혹을 묘사하고 있다. 왼쪽에는 노인의 모습으로 변장한 악마가 그리스도에게 돌을 빵으로 바꾸어보라고 말하고 있고, 중앙에는 사탄이 그리스도에게 신전에서 뛰어내려보라고 유혹하고 있다. 또한 오른쪽에는 그리스도가 산꼭대기에서 자신에게 지상의 모든 왕국을 제안하는 악마를 내쫓고 있다. 왼쪽에는 메시아가 세 천사에게 신전 앞에서 벌어지는 장면의 의미를 설명하고 있다. 그것은 그리스도의 십자가 희생을 예고하는 어떤 희생을 말한다. 구경꾼들 중에는 교황의 측근들도 보인다. 왼쪽에 떡갈나무 잎 장식의 외투를 입은 젊은이는 델라 로베레가의 일원인 듯하다.

보티첼리는 반대편 벽에 모세의 유혹을 재현했다. 이야기는 오른쪽에서 시작한다. 노란색 튜닉과 초록색 외투를 입은 예언자가 한 유대인 젊은이를 비난한 이집트인을 죽이려 하고 있다. 중앙에는 모세가 못된 목동들로부터 이드로의 딸들을 보호해주고, 이어서 이드로의 양 떼에게 열심히 물을 먹이는 장면이다. 왼쪽 위의 장면은 불타는 떨기나무 에피소드를 보여준다. 모세가 이드로의 양 떼에게 풀을 먹이는 동안 그리스도가 불이 붙어 있으나 타지 않는 떨기나무에서 모습을 나타내어 그에게 유대 백성을 이끌고 이집트를 벗어나 약속의 땅으로 가라고 한다. 신발을 벗고 있는 모세의 자세는 고대의 한 조각상을 연상시킨다. 그것은 헬레니즘 시대 조각상의 로마 모작인 〈가시를 뽑는 사람〉으로 실제로 보티첼리는 카피톨리노 궁에서 그 조각상을 봤을 것이다. 세 번째 프레스코는 모세의 권위에 도전하고 이집트로 돌아가기를 원했던 〈레위족 사람들의 징벌〉 이야기를 그리고 있다. 여기서도 이야기는 오른쪽에서 왼쪽으로 전개된다. 오른쪽은 레위족 사람들이 모세를 돌로 치는 순간 여호수아가 그를 구해주는 장면이다. 가운데는 모세가 하나님의 불을 내리쳐 레위족 사람들에게 징벌을 내리는 장면이다. 왼쪽에서는 죄인을 땅에 묻기 위해 땅이 열리고, 죄 없는 자들은 구름 위에 선 채 하늘로 올라가고 있다. 배경에는 콘스탄티누스 황제의 개선문과 셉티미우스 세베루스 황제의 폐허가 된 셉티조니움이 보인다. 시나이 사막에서 펼쳐지는 구약의 이야기들이 이와 같이 고대 로마를 배경으로 재구성되었다. 이것을 당시 상황에 대한 암시로 보아야 할까? 자신의 권위에 도전한 자들을 벌하는 모세의 모습은 지상에서 하나님을 대리하는 교황 자신을 상징하는 듯하다.

오른쪽
가시를 뽑는 사람, 1세기 초(헬레니즘 시대 원본의 로마 모작)
피렌체, 우피치 미술관

아래
그리스도의 유혹, 1481~1482년

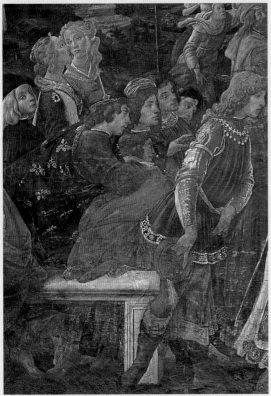

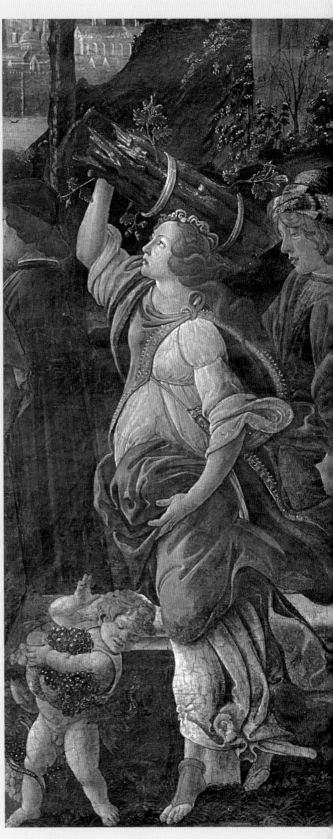

위
신발을 벗는 모세, 〈모세의 유혹〉의 부분
1481~1482년
바티칸 시국, 시스티나 예배당

아래와 오른쪽
델라 로베레 가문의 상징인 떡갈나무 잎으로 장식한 외투를 입은 젊은이,
나뭇단을 머리에 인 소녀와 포도송이를 든 푸토
〈그리스도의 유혹〉의 부분, 1481~1482년
바티칸 시국, 시스티나 예배당

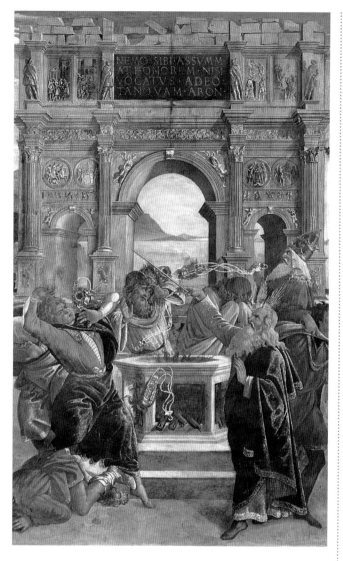

〈레위족 사람들의 징벌〉의 부분
1481년경
바티칸 시국, 시스티나 예배당

토스카나의 작업실
향로, 15세기 전반
피렌체, 호르네 미술관

안에 각기 다른 시대와 다른 장소의 다양한 에피소드를 재현하고 있다. 이런 표현상의 문제에 대해 보티첼리가 찾아낸 해결책은 때로는 단순했고(항상 동일한 복장의 인물들), 때로는 복잡했다(원근법을 통한 그림 해석의 순서 제시). 프레스코의 기념비적인 규모에도 불구하고 보티첼리는 질감 표현에서 알 수 있듯이 장식적인 세부 묘사에 대한 특색 있는 취향을 여전히 간직하고 있었으며, 초상화가로서의 재능을 십분 발휘하는 데도 성공적이었다. 그러나 가장 인상적인 것은 고대 로마에 대한 반복적인 암시이다. 등장인물들의 자세와 마찬가지로 고대의 모델에서 영감을 얻었음이 분명한 건축물의 장식들은 엄숙한 분위기를 강화시켜준다.

르네상스 시대의 로마에는 고대 로마 제국의 위대함이 묻어 있는 기념비적인 유적들이 도처에 존재했다. 이 폐허의 정경은 로마로 초청되어 15세기 초부터 로마에서 활동해온 미술가들에게 커다란 영향을 주었다. 대부분의 미술가들이 고대 미술의 조화로운 아름다움을 자신의 작품 속에 재현하는 데 몰두했다. 그러나 그보다 앞서 고대의 모델들을 연구하고 모사하는 것부터 시작했다. 콘스탄티누스 황제의 개선문과 셉티미우스 세베루스 황제의 셉티조니움 같은 환상적인 로마 기념물의 인용은 고대 미술이 보티첼리의 회화에 미친 영향을 입증해준다.

보티첼리는 로마에 머무는 동안 현재 워싱턴 국립 미술관에 소장되어 있는 〈동방박사들의 경배〉를 그리기도 했다. 주요 장면이 고대 신전의 폐허 아래에서 전개되고 있고, 맨 오른쪽에는 말의 재갈을 붙잡으려는 시종이 묘사되어 있다. 이는 퀴리날레 궁에 소장되어 있는 조각상을 재현한 듯한 모습이다.

보티첼리가 로마에서 발견했던 고대 작품들이 그가 최초로 찬사를 보냈던 작품들은 아

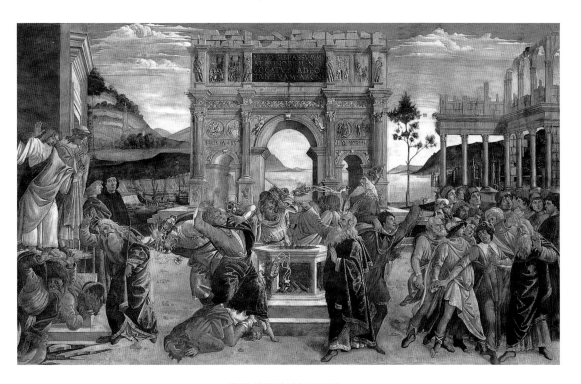

레위족 사람들의 징벌, 1481년경
바티칸 시국, 시스티나 예배당

도메니코 기를란다요
첫 번째 사도들, 베드로와 안드레아의 소명
1481~1482년
바티칸 시국, 시스티나 예배당

동방박사들의 경배, 1482년
워싱턴, 국립 미술관

니다. 그는 피렌체에서 위대한 자 로렌초가 수집한 작품들을 보았을 가능성이 높다. 위대한 자 로렌초가 아버지 피에로 일 고토소와 조부인 대 코시모로부터 물려받은 이 귀중한 컬렉션에는 대리석, 청동, 동전, 도자기, 보석이 포함되어 있었다. 위대한 자 로렌초는 비아라르가 궁에 선조에게서 물려받은 고대 조각상들을 원래 있던 배치 그대로 소장하고 있었다.

새로운 작품들을 수집해 소장품의 수가 늘어남에 따라 위대한 자 로렌초는 주요 접견실들을 잇는 본격적인 방문 코스를 구상하게 되었다. 작품들은 세심하게 계획된 일종의 원근 구도 속에 서서히 제자리를 잡아가며 궁의 각 방들을 장식하기 시작했다. 메디치가의 궁을 드나드는 미술가들은 위대한 자 로렌초의 컬렉션을 잘 알고 있었다. 그들은 그곳에서 고대의 조화롭고 절제된 양식들을 보고 감탄하곤 했다.

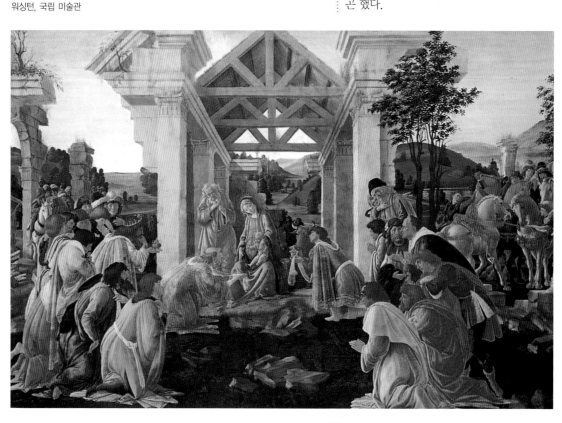

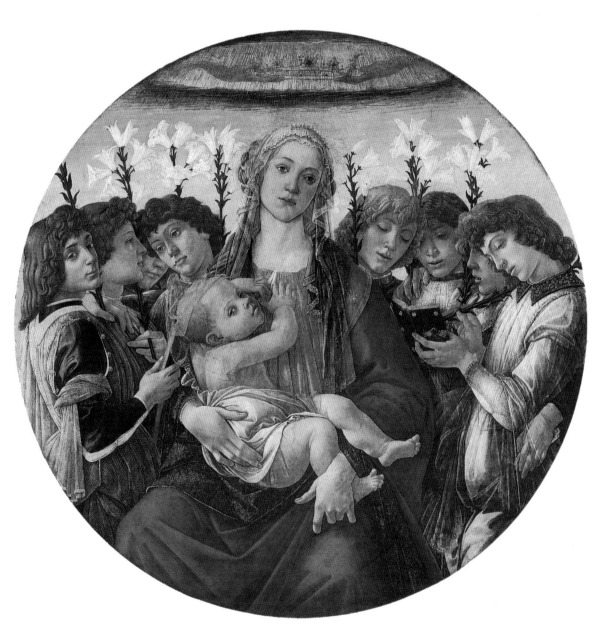

성모자와 여덟 천사, 1482~1483년
베를린 국립 미술관, 회화관

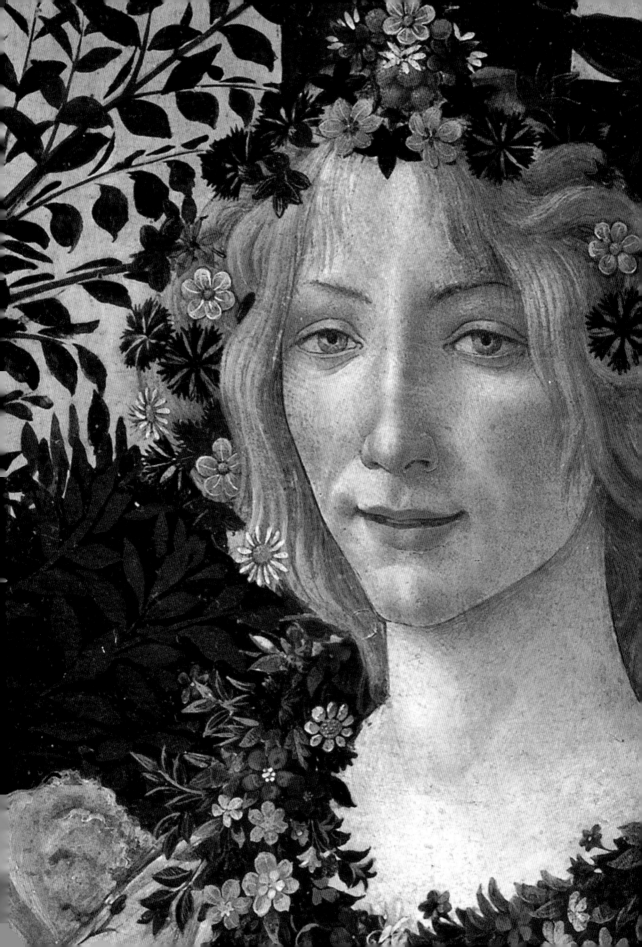

르네상스의
도상들

1483
1485

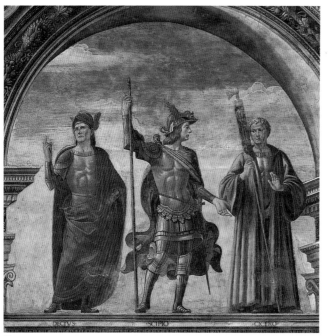

위
도메니코 기를란다요와 조수들, **로마의 영웅들 데키오 무레, 스키피오, 키케로**
1482년경, 피렌체, 베키오 궁, 백합 방

아래
잔인한 구이도 델리 아나스타지
'나스타조 델리 오네스티 이야기' 중 제1화, 〈숲 속에서의 나스타조의 환영〉의 부분
1483년, 마드리드, 프라도 미술관

54~55쪽
〈봄〉의 부분, 1482년경
피렌체, 우피치 미술관

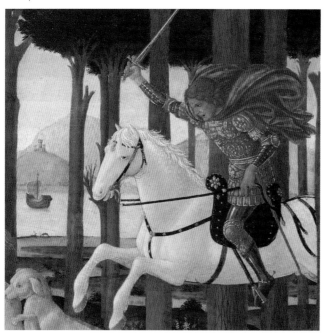

위대한 자 로렌초를 위해

보티첼리는 1482년에 시스티나 예배당의 프레스코를 완성한 후 피렌체로 돌아왔다. 로마에서 쌓은 경험은 위대한 자 로렌초와의 긴밀한 관계와 더불어 화가로서의 경력에 디딤돌이 되었다. 그해 베키오 궁의 살라마냐(현재 백합 방)를 장식할 프레스코의 주문을 받았지만 이 계획은 이뤄지지 못했다. 그러나 이듬해 안토니오 푸치로부터 그의 아들 잔노초의 부부 침실을 장식할 패널화 4점을 주문받았다. 잔노초는 루크레치아 비니와의 결혼을 준비 중이었는데, 결혼의 주선자는 다름 아닌 위대한 자 로렌초였다. 패널화는 대부분 작업실에서 제작되었으며 초벌 데생은 보티첼리가 직접 했다. 주제는 보카초의 소설 『데카메론』 중의 나스타조 델리 오네스티 이야기에서 가져왔다. 첫 번째 패널화는 라벤나의 소나무 숲에서 한 젊은이가 침울한 표정으로 구애를 거절한 처녀를 생각하고 있는 장면이다. 그때 갑자기 기사와 사냥개에게 쫓기는 벌거벗은 처녀가 나타나서 주인공은 그녀를 도우려 한다. 그러나 두 번째 패널화에서 처녀는 추격자에게 죽임을 당하고 겁에 질린 나스타조는 달아난다. 금요일마다 미지의 여인과 기사의 망령이 등장해 같은 장면이 벌어진다. 여인은 구애자를 거절했다는 이유로, 기사는 절망에 빠져 자살했다는 이유로 죽은 후 영원한 고통의 형벌에 처해진 것이다. 사랑하는 여인의 의지를 꺾기 위해 나스타조는 소나무 숲의 향연에 그녀를 초대하고(세 번째 패널화), 주인공은 마침내 목적을 달성해 사랑하는 여인과 결혼한다(네 번째 패널화).

비현실적인 분위기의 장면들은 보티첼리가 그린 세속적 주제의 걸작 가운데서 최초의 작품인 〈봄〉을 예고한다. 1499년에 작성된 목록에 따르면 이 패널화는 위대한 자 로렌초의 사촌인 로렌초 디 피에르프란체스코 데 메디

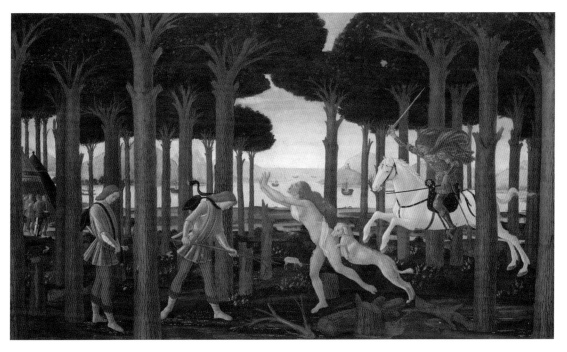

위
숲 속에서의 나스타조의 환영
'나스타조 델리 오네스티 이야기' 중 제1화, 1483년
마드리드, 프라도 미술관

아래
숲에서 달아나는 나스타조
'나스타조 델리 오네스티 이야기' 중 제2화, 1483년
마드리드, 프라도 미술관

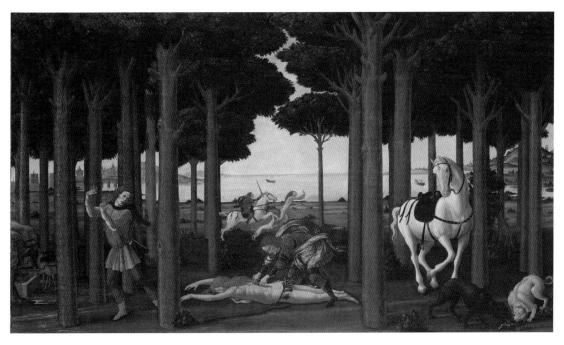

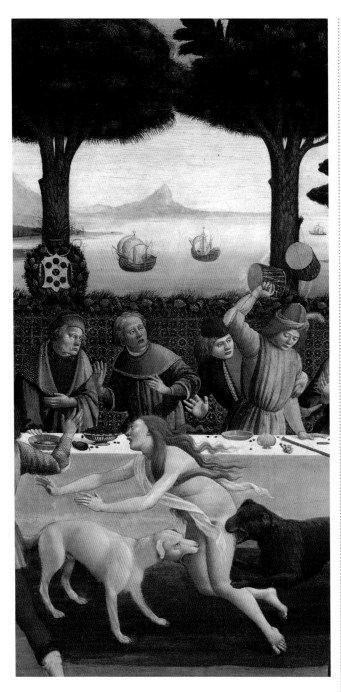

구이도 델리 아나스타지의 사냥개에게 공격당하는 젊은 여인
'나스타조 델리 오네스티 이야기' 중 제3화, 〈나스타조의 향연〉의
부분, 1483년
마드리드, 프라도 미술관

치 궁에 있는 침대의 머리맡을 장식했다.

저명한 가문의 이 두 분파는 때로는 평화적으로 때로는 갈등을 빚으며 긴밀한 관계를 유지했다. 피에로 일 고토소와 위대한 자 로렌초의 시대에 두 분파는 재정적으로 상당한 이해를 공유하고 있었다. 죽으면서 피에르프란체스코 데 메디치는 어린 두 아들 로렌초와 조반니의 후견을 권력자인 조카에게 맡겼다. 곧 피렌체의 엘리트 계층으로 편입된 두 젊은이는 혈통에 합당한 교육을 받았다. 당대 최고의 인문주의자와 철학자 가운데서 선생을 뽑았는데 그들 중에는 보티첼리의 후원자이자 마르실리오 피치노의 친구인 조르조 안토니오 베스푸치도 포함되어 있었다. 이 신플라톤주의자는 젊은 로렌초에게 수차례 편지를 보내 그들의 친분을 과시했다. 젊은 로렌초의 주변에는 그에게 시를 헌사하고 수많은 편지를 보냈던 아뇰로 폴리치아노도 있었다. 젊은 로렌초가 결혼할 나이가 되자 그의 후견인은 열심히 배필을 찾았다. 결국 피옴비노 의원의 딸인 세미라미데 아피아니가 선택되었고 그녀는 결혼 지참금으로 엘바 섬의 철광 독점권을 가져왔다. 세련된 문인이자 능숙한 전략가였던 젊은 로렌초는 여러 외교 업무를 맡아보았다. 그러나 곧 그의 경쟁자들은 그를 가문의 유산을 횡령하곤 했던 후견인과 대결하도록 했다. 메디치 은행이 파산해 위대한 자 로렌초가 사촌들의 돈을 탈취하자 그들은 대공에게 자신들의 몫을 달라고 요청했다. 이와 같이 두 가문의 유산이 명확히 구분되지 않기 때문에 보티첼리의 〈봄〉이 누구의 것인지 가리기는 어렵다. 이 작품을 주문했던 사람은 위대한 자 로렌초인가? 자신이 갖기 위해서? 사촌 동생에게 선물하기 위해서? 그것은 메디치 은행이 파산했을 때 양도된 재산의 일부였는가? 아니면 젊은 로렌초 자신이 주문했는가? 답하기 어려운 문제다.

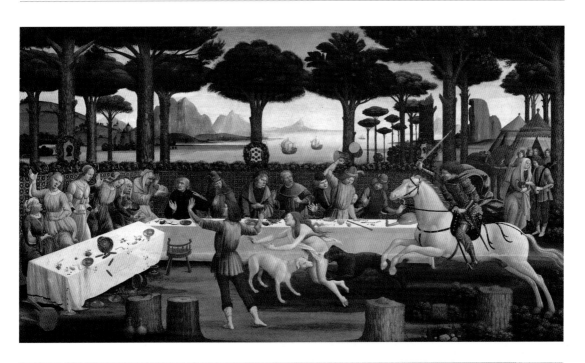

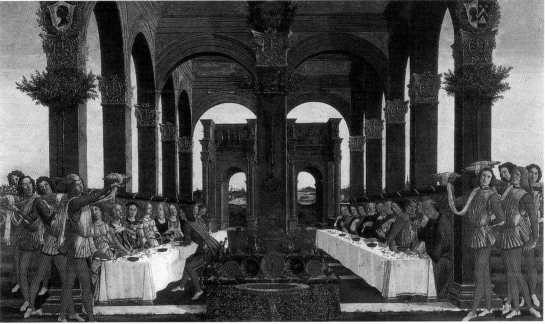

위
나스타조의 향연
'나스타조 델리 오네스티 이야기' 중 제3화, 1483년
마드리드, 프라도 미술관

아래
나스타조의 결혼
'나스타조 델리 오네스티 이야기' 중 제3화, 1483년
미국, 개인 소장

프란체스코 푸리니
위대한 자 로렌초와 카레지 별장의 플라톤
아카데미아, 1635년경
피렌체, 피티 궁, 조반니 다 산 조반니 방

카레지 아카데미아

메디치가의 두 사촌 주위의 뛰어난 인물들은 카레지 아카데미아의 회원들로서 교외에 위치한 메디치가 소유의 별장에서 자주 회합을 가졌다. 보티첼리도 이 유명한 모임에 자주 드나들며 그곳의 지적 분위기에 영향을 받을 기회가 있었음이 분명하다.

문예 후원자인 대 코시모가 설립한 카레지 아카데미아에는 열정적으로 그리스 철학 연구에 몰두하며 플라톤을 모범으로 삼았던 일군의 인문주의자들이 모여들었다. 피렌체 신플라톤주의의 지도자 마르실리오 피치노는 아카데미아의 핵심 인물로서 스스로 플라톤의 '아테네 아카데미아'(기원전 387년)의 계승자가 되고자 했다. 1495년에 대 코시모는 피치노가 경제적 걱정 없이 연구에 몰두할 수 있도록 카레지 별장 옆의 집 한 채를 내주었다. 해가 거듭되면서 카레지 별장은 피렌체 인문주의의 가장 권위 있는 요람으로 부상했다.

대 코시모가 죽고 난 후에도 그의 후계자들은 아카데미아 활동에 각별한 관심을 기울이며 그의 과업을 계속 이어나갔다. 위대한 자 로렌초가 아버지의 대를 이어 집권한 해인 1469년은 마르실리오 피치노가 플라톤의 『향연』에 주석을 단 해이다. 1482년에는 그의 가장 의미 있는 저작 가운데 하나인 『플라톤 학파의 신학』을 출간했다. 플라톤 철학에 대한 관심은 메디치가 측근을 특징짓는 일종의 표식이 되었으며, 카레지 별장에서는 플라톤 탄생일인 11월 7일에 해마다 화려한 향연이 열렸다.

피렌체 인문주의자들은 플라톤 철학과 신플라톤 철학의 주요 이슈를 연구했다. 번역, 주석, 철학적 에세이 외에도 특히 절충적 성격의 방대한 저작들, 가령 교육서, 의학과 천문학 개론서, 연애시, 예찬론, 풍자시, 라틴어로 된 시와 세속어로 된 시들이 쏟아져 나왔

다. 이 저작들의 공통된 영감의 원천은 플라톤과 플로티누스의 저서들이었다. 인문주의자들은 영혼의 불멸성, 신으로 향한 길, 인간을 초월의 경지로 이끄는 사랑의 신비로운 힘에 대해 토론했다.

예술과 미에 대해서는 특별한 관심이 주어졌다. 플라톤 철학에서 예술은, 그 자체가 상위의 현실, 즉 '이데아' 세계의 현실을 반영하는 현실의 모방으로 이해되었다. 예술은 반영의 반영이며 모방의 모방에 불과해서 진정한 미에는 결코 도달할 수 없는 것으로 간주되었다. 예술에 우월한 기능의 지위를 되찾아준 이는 바로 신플라톤주의의 지도자인 플로티누스였다. 그는 예술가의 천재적 창조력의 산물인 예술을 현실의 비속한 모방이 아니라 이데아의 실현으로 해석했다.

신플라톤주의자들은 세속적 미를 이상적 미의 반영으로 보았다. 사람은 미적 관조를 통해 감각에 사로잡히지 않고서 신적 본질을 지닌 상위의 미에 도달할 수 있다. 여기서의 미는 곧 선이다. 따라서 가시적 현실과 이데아의 세계 사이에는 일종의 상응관계가 존재하며, 촉지할 수 있는 현실은 이상적 현실에 대한 불완전한 이미지로 나타난다. 미술가는 풍부한 상징과 알레고리를 통해 상위의 관념과 이데아를 가시화할 줄 아는 사람으로, 이때 상징과 알레고리는 언어가 아닌 시각적 소통의 도구다.

이 신비로운 언어는 그것의 난해한 속성 때문에 철학적, 문학적 소양을 풍부히 갖춘 사람만이 이해할 수 있었다. 따라서 회화는 정신을 고양시키는 하나의 수단으로 간주되었다. 미적 감동은 상징에 대한 학술적인 해석을 거친 후에야 상위의 인식 단계에 도달할 수 있었다. 이어서 살펴볼 유명한 우의화 〈봄〉과 〈베누스의 탄생〉이 이런 지적 맥락에 속하는 작품이다.

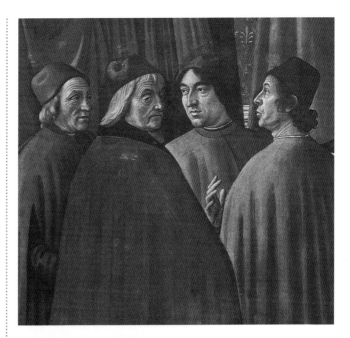

위
도메니코 기를란다요
**마르실리오 피치노,
크리스토포로 란디노, 아뇰로
폴리치아노, 젠틸레 베치**
(왼쪽부터)
〈세례자 성 요한의 생애,
즈가리야에게 출생을 알리는
천사〉의 부분, 1486년
피렌체, 산타마리아노벨라
교회, 토르나부오니 예배당

크리스토파노 파피 델랄티시모
마르실리오 피치노의 초상
1552년 이후
피렌체, 우피치 미술관

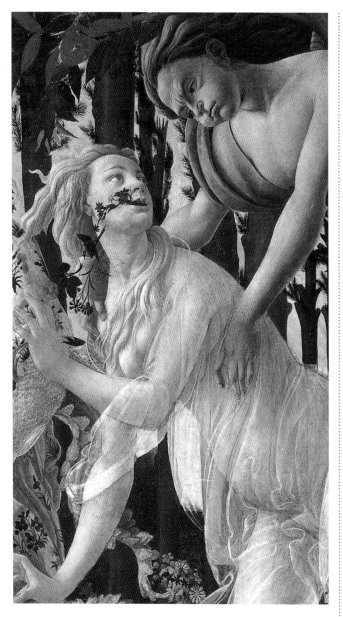

〈봄〉의 알레고리

보티첼리는 고대 신화에서 등장인물들을 빌려와 비현실적인 자연을 배경으로 유명한 〈봄〉의 알레고리를 그렸다. 그림 중앙에 고대풍의 주름 드레스를 입은 베누스 여신이 도금양 숲을 배경으로 서 있다. 도금양은 베누스에게 봉헌된 식물이다. 오른쪽에는 봄바람인 제피로스가 보인다. 뺨을 잔뜩 부풀린 제피로스는 클로리스에게 달려들고 있고 겁에 질린 님프는 달아날 수 없음을 깨닫는다. 그녀의 입에서 새어나오는 꽃은 환히 미소 짓고 있는 플로라의 옷을 장식한다. 플로라는 장미꽃을 한 줌씩 쥐어 땅 위에 뿌리고 있다. 베누스 위에 보이는 어린 쿠피도는 삼미신에게 활시위를 당겨 화살을 쏘기 직전이다. 투명한 베일에 싸인 베누스의 이 세 동료는 서로 손을 잡고 춤을 추고 있으며, 그 왼쪽에서는 메르쿠리우스가 지팡이로 구름을 흩뜨리고 있다.

알레고리 인물들의 정체를 알아보기는 어렵지 않지만, 그 의미는 복잡한 상징체계를 따르고 있는 듯하다. 알레고리의 문학적 출처를 알아내기 위해 수많은 연구 작업들이 행해져왔는데, 학자들은 한 가지 결론에는 만장일치로 동의했다. 그것은 중앙의 인물이 자신의 왕국 한가운데 서 있는 미와 사랑의 여신 베누스라는 것이다. 아놀로 폴리치아노가 줄리아노 데 메디치를 위해 지은 '마상시합을 위한 시'에서 영감을 얻어 그린 베누스의 정원은 사랑의 여정을 상징한다. 오른쪽에 있는 제피로스와 클로리스, 플로라는 오비디우스의 『변신』에 나오는 신화의 전통을 암시한다. 바람의 신 제피로스는 님프 클로리스를 납치해 정식으로 혼례를 치른 후, 플로라의 모습으로 만들어 모든 꽃들을 주관하게 했다. 하나의 상징적 원을 이루는 삼미신을 통해 사랑의 주제가 환기된다. 미의 원형인 세 여인은 베누스의 하녀들이다. 인문주의자들은 삼미

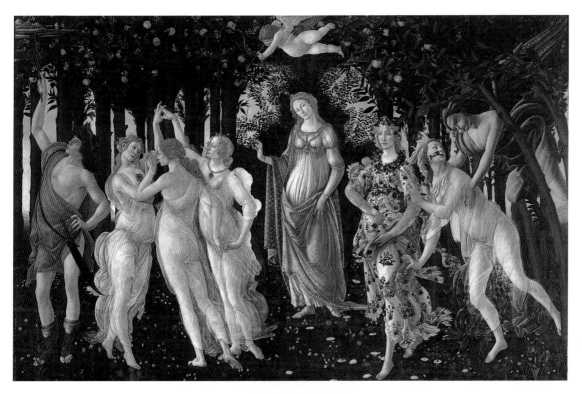

〈봄〉의 전체와 부분들, 1482년경
피렌체, 우피치 미술관

62쪽 위와 아래
제피로스에게 납치당하는 클로리스,
눈을 가린 채 정숙함의 여신에게
화살을 겨누는 쿠피도
〈봄〉의 부분들, 1482년경
피렌체, 우피치 미술관

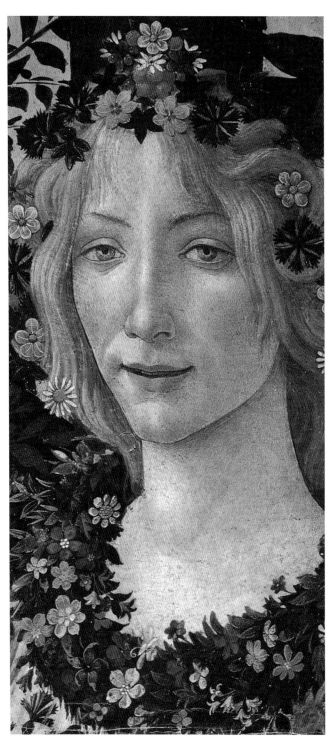

위
로마시대 봄의 여신인 플로라의 얼굴
〈봄〉의 부분, 1482년경
피렌체, 우피치 미술관

65쪽
베누스와 플로라(왼쪽에서 오른쪽)
〈봄〉의 부분, 1482년경
피렌체, 우피치 미술관

신을 사랑과 결부된 도덕적 관념들의 의인화로 보았다. 여기서 쿠피도의 화살이 겨냥하고 있는 것은 정숙함의 여신이다.

사랑의 주제 때문에 일부 학자들은 우의화 〈봄〉이 1482년 5월에 있었던 유명한 결혼식, 위대한 자 로렌초의 사촌동생인 젊은 로렌초와 세미라미데 아피아니의 결혼식에 대한 암시를 감추고 있다고 보았다. 그러나 이런 해석이 사랑에 대한 신플라톤주의의 더욱 복잡한 철학적 독법과 모순되는 것은 아니다. 앞서 언급했듯이 카레지 아카데미아에 드나들었던 보티첼리도 이러한 이상주의적 세계관의 소유자였다. 신플라톤주의의 관념에서 베누스는 일의적 원리가 아니다. 실제로 플라톤은 비슷하지만 전혀 다른 신성이 구현된 두 가지 형태의 사랑이 존재한다고 생각했다. 하나는 남성 세계와 결부된 다산성의 원리인 아프로디테 판데모스로 의인화된 '지상의' 사랑이고, 다른 하나는 그보다 높은 차원에 속하는 아프로디테 우라니아로 구현된 사랑이다. 인문주의자 피코 델라 미란돌라는 이 두 형태의 사랑에다 철학적 성찰에는 적합하지 않은 동물적인 사랑을 덧붙였다. 의미심장한 이러한 정의는 앞서 말한 두 사랑의 형태가 서로 다르기는 하지만 어떤 고귀함을 공통적으로 지니고 있음을 은연중에 암시한다.

그렇다면 보티첼리의 우의화에 재현된 여신은 두 베누스 중 누구일까? 옷을 입고 보석을 장식했다는 것은 생명을 낳는 원리로서의 인간화된 베누스와 관련됨을 나타내는 것이다. 그러나 인문주의자들에 따르면 이 원리는 인간의 저속한 본능과는 무관하며 오히려 영적인 능력과 결부된다. 그것은 가장 고귀한 감정을 단련시킴으로써 보다 상위의 차원에 도달하는 인식의 길로 인간을 인도하는 것이다. 보티첼리의 작품에서 사랑에 대한 이러한 관념은 지팡이로 신중하게 구름을 몰아내는

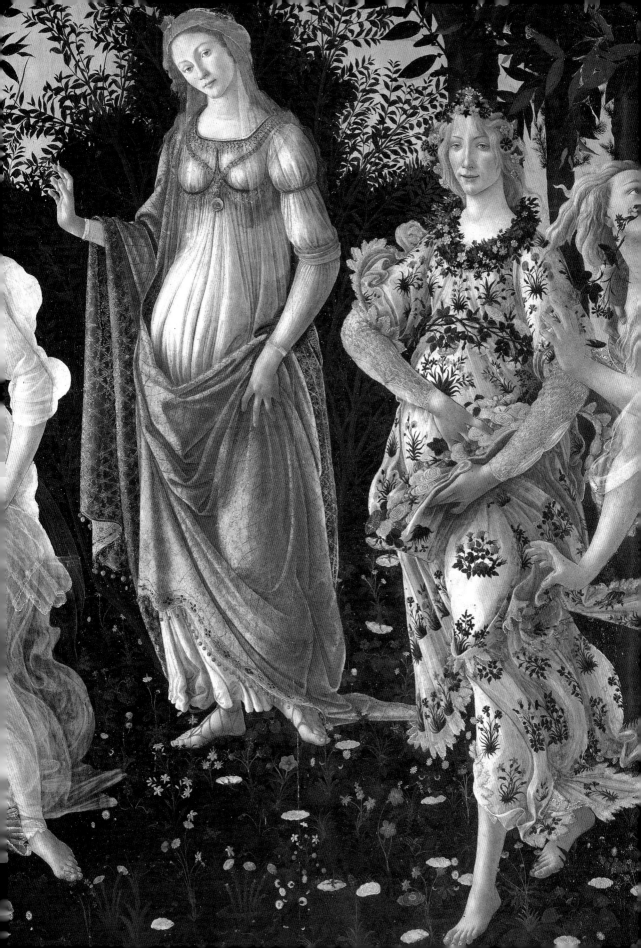

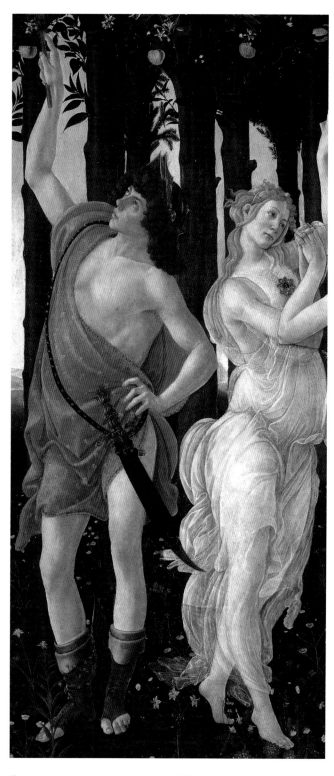

메르쿠리우스로 상징된다.

신의 전령인 메르쿠리우스는 인간과 신을 이어주는 뛰어난 중개인으로 분쟁을 무마하는 일이 그의 소관이다. 인간의 이성을 상징하는 이 이교(異敎)신은 정념과 방탕의 구름을 걷어내고 평화를 회복시키며, 베누스의 왕국에서 사랑의 순환이 조화롭게 실현되도록 돕는다. 마르실리오 피치노가 젊은 로렌초에게 보낸 편지에 따르면 베누스는 도덕적으로 우월한 인간과 가장 진보한 문명의 상징인 님프 '후마니타스'를 의미하는 것이다. 이런 식의 해석은 신화적 알레고리가 가문과 연루된 역사적 사건과도 관련됨을 나타낸다. 요컨대 보티첼리는 이러한 평화와 재생의 이미지를 통해 위대한 자 로렌초와 교황 식스투스 4세의 화해를 기념하려 했을 수도 있다. 우의화에는 메디치가를 암시하는 몇 가지 상징요소들이 있다. 월계수는 로렌초의 라틴어 이름인 라우렌티우스를 환기시키며, 라틴어로 말라 메디카라고 하는 오렌지는 메디치라는 성과 관련된다. 또한 라틴어로 플로렌티아라고 불리는 플로라도 피렌체라는 도시를 확실히 암시한다. 꽃을 뿌리는 여신은 베누스 후마니타스의 위풍당당한 출현을 준비하고 있다. 수많은 종류의 식물과 원무를 추는 인물들의 움직임은 자연의 영원회귀를 찬양함으로써 환희와 열광에 찬 분위기를 고조하는 데 기여한다. 아마도 보티첼리와 주문자들은 이런 부활 속에서 영혼이 걷는 여정의 상징을 보았을 것이다. 신플라톤주의에 의하면 영혼은 물질적 외관의 죽음 이후에 빛을 향한 여행의 두 번째 일정을 시작한다. 월계수의 상징에서 우리가 찾아내야 할 것도 바로 이 의미일 것이다. 겨울에도 잎을 달고 있는 이 식물은 전통적으로 불멸을 상징한다. 영원회귀 사상은 위대한 자 로렌초가 채택한 프랑스어 경구 '시간은 다시 돌아온다'에서도 볼 수 있다.

위
메르쿠리우스(왼쪽)와 삼미신 중 하나
〈봄〉의 부분, 1482년경
피렌체, 우피치 미술관

67쪽
삼미신
〈봄〉의 부분, 1482년경
피렌체, 우피치 미술관

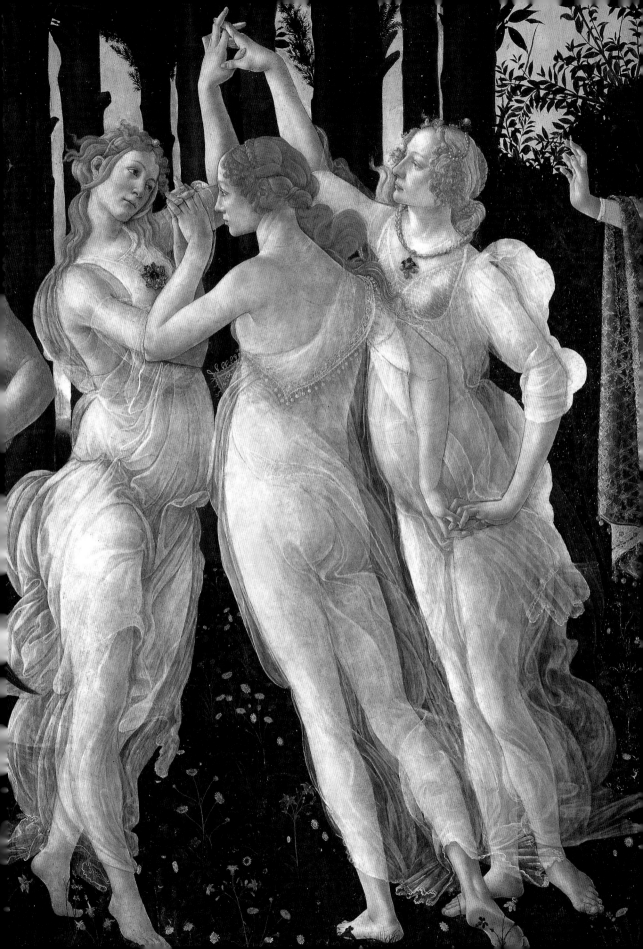

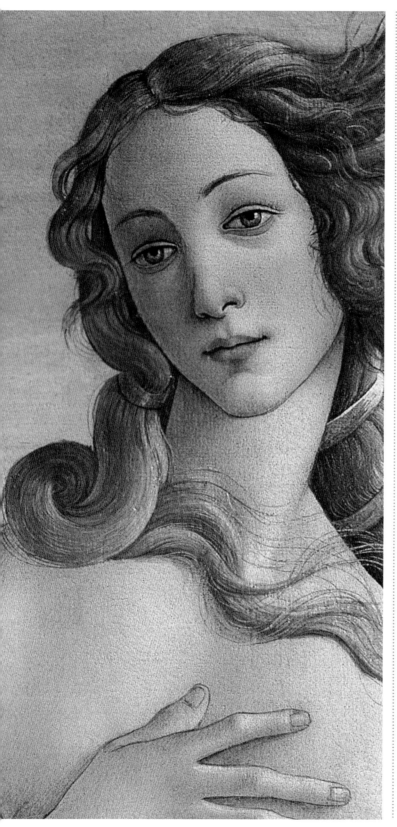

사랑의 여신

〈베누스의 탄생〉은 보티첼리의 미술이 완벽한 경지에 이르렀음을 보여줄 뿐 아니라 그의 탁월한 학식을 입증하는 두 번째 걸작이다. 당시 대부분의 미술가들과 마찬가지로 보티첼리도 알레고리의 상징적 언어를 능숙하게 다루는 섬세한 교양인이었다. 따라서 사랑의 여신이 다시 한 번 신화 인물들과 등장하는 〈베누스의 탄생〉은 새로운 수수께끼로 제시된다. 제작 시기와 주문자가 알려지지 않은 이 작품은 여전히 신비의 베일에 싸여 있다. 1530년부터 1540년까지 이 그림은 젊은 로렌초 후손의 소유였던 카스텔로 별장을 장식하고 있었지만, 보티첼리가 젊은 로렌초를 위해 제작했던 작품 대부분이 언급되어 있는 1499년의 목록에는 이상하게도 빠져 있다. 따라서 미지의 구매자가 이 작품을 차후에 구입했을 가능성이 높다. 캔버스에 템페라로 그린 이 작품에는 19세기에 지은 듯한 정확하지 않은 제목이 붙어 있다. 보티첼리는 바다의 파도 속에서 금방 태어난 베누스가 아니라, 호메로스와 폼포니우스 멜라의 설화에 따라 키티라 또는 키프로스 때로는 파포스라고 불리는 섬의 해안가에 도착한 베누스를 묘사한 것일 수도 있다.

보티첼리의 해석에 따라 여신은 긴 황금빛 머리카락으로 수줍게 나신을 가린 채 파도에 떠밀려온 커다란 조개껍질 위에 서 있다. 왼쪽의 님프를 동반한 서풍의 신 제피로스는 입으로 바람을 불어 조개껍질 배를 밀고 있는 듯하다. 오른쪽에는 또 다른 님프가 해안으로 달려와 베누스에게 꽃을 수놓은 외투를 내밀고 있다. 보티첼리는 신화적 장면을 자의적으로 표현함으로써 인물들의 정체를 알아보기 어렵게 만들었다. 제피로스는 〈봄〉의 알레고리에서와 같은 모습을 지녀 쉽게 알아볼 수 있지만 두 님프는 그렇지 않다.

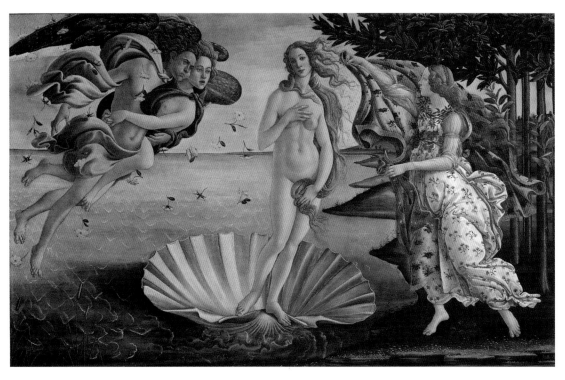

68쪽
〈베누스의 탄생〉의 부분, 1484~1485년
피렌체, 우피치 미술관

위와 아래
〈베누스의 탄생〉의 전체와 부분, 1484~1485년
피렌체, 우피치 미술관

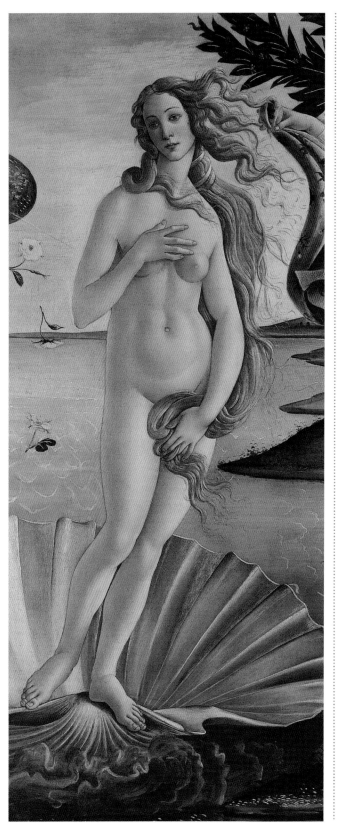

제피로스를 껴안고 있는 인물은 봄의 님프인 클로리스거나 호메로스의 '아프로디테 찬가'에서 제피로스를 돕는 미풍 아우라로 보인다. 화면 오른쪽의 해안으로 달려온 님프는 삼미신과 마찬가지로 베누스의 수행원인 계절의 여신 호라 중 하나로 여겨지기도 한다. 보티첼리는 유명한 고대 걸작에서 파도에 밀려온 여신에 대한 영감을 얻은 듯하다. 그 작품은 화가 아펠레스의 〈물에서 태어난 아프로디테〉로 플리니우스의 기술을 통해 알려져 있었다. 아니면 몇몇 문학 원전들에서 영감을 얻었을 수도 있다. 앞서 언급한 호메로스의 시 외에 아뇰로 폴리치아노의 '마상시합을 위한 시'를 예로 들 수 있다. 폴리치아노는 시에서 키프로스의 베누스 궁문에 조각된, 파도 속에서 나오는 여신에 대해 묘사했다.

이 그림은 매우 매혹적이다. 금가루의 능숙한 사용을 통해 그림은 일종의 이교도 신의

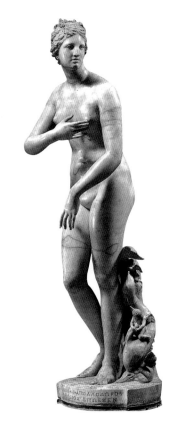

70

현현 같은 광휘를 지니며, 여신은 덧없는 아름다움이 절정에 달한 모습을 드러낸다. 비현실적이고 신비로운 장면은 신화의 시적 환기이자 미와 사랑의 숭고한 이미지일 뿐인가? 아니면 다른 새로운 의미를 숨기고 있는 것인가? 우의화 〈봄〉처럼 〈베누스의 탄생〉도 여러 의문점을 지니고 있다. 주인공은 지상적 사랑의 여신인 베누스 판데모스인가 천상적 사랑의 여신인 베누스 우라니아인가? 그녀의 자세는 고대부터 내려오는 잘 알려진 전통을 암시하며, 특히 보티첼리가 유명한 〈메디치가의 베누스〉를 찬미했던 것으로 보아 분명히 알고 있었을 '물에서 태어난 베누스'를 모델로 삼은 것이다. 어떤 사람들은 우아하고 정숙한, 시간을 초월한 이 우상을 천상의 사랑의 원리인 우라니아 여신으로 보기도 했다. 그녀의 성스러운 아름다움은 고귀한 정신을 가진 자들에게 가장 숭고한 관조의 대상이었다.

피치노가 젊은 로렌초에게 보낸 편지에 따르면 〈봄〉의 베누스와 마찬가지로 이 여신은 후마니타스의 의인화다. 이 장면은 상징적 의미를 지닌 식물들이 있는 해안가에 도착한 고귀한 인물, 즉 천상의 여신의 꿈같은 환영을 재현한 듯하다. 여기서도 월계수와 오렌지는 메디치가를 암시한다. 따라서 알레고리 인물은 피렌체에 도달한 후마니타스의 의인화며, 오른쪽의 님프는 〈봄〉에서 피렌체의 의인화였던 플로라 여신으로 봐야 할 것이다.

이와 같이 그림의 분위기와 상징을 통해 〈베누스의 탄생〉은 〈봄〉의 우의화를 직접적으로 상기시킨다. 이 두 작품의 주문자들은 신플라톤주의 철학에 심취해 있던 메디치가에서 찾아야 할 것이다. 〈베누스의 탄생〉의 최초 소유자로 알려진 이는 조반니 달레 반데 네레다. 그는 보티첼리의 다른 여러 걸작의 소장자이자 주문자였던 젊은 로렌초의 직계 상속인이다.

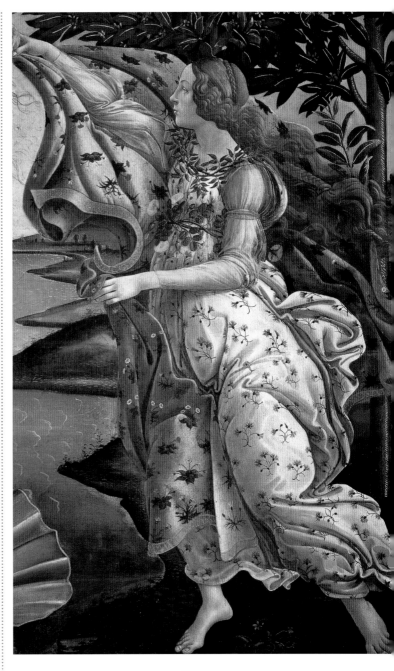

70쪽 왼쪽
〈베누스의 탄생〉의 부분, 1484~1485년
피렌체, 우피치 미술관

70쪽 오른쪽
메디치가의 베누스, 기원전 2세기
헬레니즘 시대 원작을 고대 로마에서 복제
피렌체, 우피치 미술관

위
〈베누스의 탄생〉의 부분, 1484~1485년
피렌체, 우피치 미술관
계절의 여신 호라가 베누스에게 꽃으로 장식한 붉은색 망토를 건네고 있다.

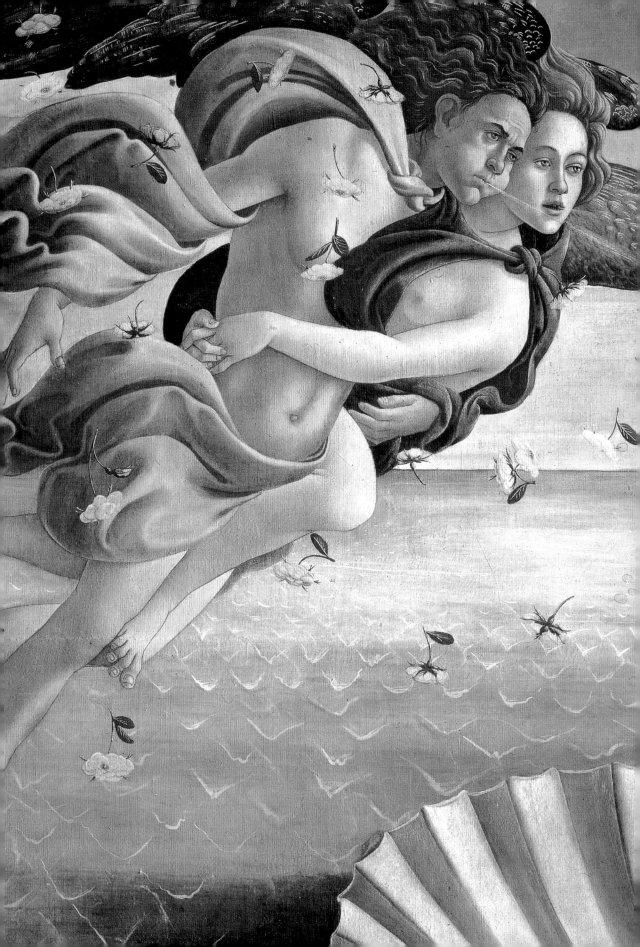

고대 보석 컬렉션

인문주의자들이 고대 문서를 재발견한 시기에 도상학은 그리스 로마 신들의 명예를 회복시켰다. 미술가들은 신화 인물들의 목록을 만들면서 문학 원전뿐 아니라 고고학적 유물에서도 영감을 얻었다. 피렌체의 메디치가는 귀중한 고대 작품들을 수집했다. 이 컬렉션에는 대리석과 청동으로 만든 조각상, 동전, 석관 파편, 그리고 보석과 카메오가 포함되어 있었다. 이 컬렉션은 대 코시모 시기에 시작해 아들인 피에로 일 고토소 때까지 이어졌으며, 보석과 카메오에 각별한 관심을 지녔던 위대한 자 로렌초에 의해 훨씬 더 풍부해졌다.

교황 파울루스 2세의 컬렉션에서 나온 귀중한 물품들을 취득한 위대한 자 로렌초는 가장 아름다운 보석에다 자신이 새로운 소장자임을 나타내는 표식으로 LAU.R.MED를 새기게 했다. 피렌체 인문주의자들에게 고대의 보석은 상당히 매혹적인 것이었다. 거기에 새겨진 알레고리들은 르네상스인의 상상력을 자극했고, 그들은 그 속에서 미덕과 아름다움의 상징들을 찾아냈다. 그리스 로마 신화에 등장하는 여러 신들은 현학적인 의미들로 가득 찬 상상 세계의 주인공이었다. 신화 전통과 고대 문서를 통해 구현된 이 인물들은 무수히 많은 알레고리적 상징 레퍼토리를 만들어냈다. 신과 영웅은 추상적 미덕의 의인화로 재현되었고 문학적 교양을 갖춘 사람이면 누구나 그 의미를 알아볼 수 있었다. 이교도 신들에게 호의적이었던 보석의 도상 레퍼토리는 르네상스 시기의 도상학에 상당한 영향을 미쳤다. 가령 비아라르가 궁에 있는 저부조의 메달들은 모두 신화 장면을 재현한 메디치 컬렉션의 보석들을 모사한 것이다. 마치 올림포스의 신들이 영광스럽던 고대 문명이 쇠퇴한 후

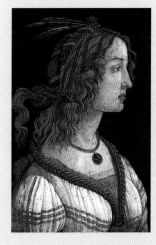

메디치 궁에 새로운 거처를 마련한 듯하다. 메디치가의 컬렉션은 궁에 드나들던 미술가들에게 개방되었다. 그곳의 보석과 카메오는 미술가들이 조각과 회화의 레퍼토리를 새롭게 하는 데 기여했다. 보티첼리의 작품도 그 영향에서 벗어나지 않았던 것 같다. 〈베누스의 탄생〉에서 제피로스와 님프가 끌어안고 있는 모습은 위대한 자 로렌초 데 메디치 컬렉션에 포함되어 있던 헬레니즘 시대의 마노 공예품인 유명한 부조 〈파르네세 잔〉을 연상시킨다.

위
파르네세 잔, 기원전 2세기
나폴리, 국립 미술관

왼쪽
보티첼리의 작업실, **젊은 여인의 초상**, 1480~1485년
프랑크푸르트, 회화 미술관
젊은 여인이 '네로의 인장'을 목에 걸고 있다.

72쪽
제피로스와 님프
〈베누스의 탄생〉의 부분
1484~1485년
피렌체, 우피치 미술관

디오스쿠리데스, **아폴론, 마르시아스와 올림포스** 또는 '네로의 인장', 기원전 1세기 말
홍옥수
나폴리, 국립 미술관

아스파시오스(추정), **아테나와 포세이돈의 논쟁**, 기원전 1세기 말
연오렌지색 마노
나폴리, 국립 미술관

바르톨로메오 디 조반니(추정)
디오니소스의 승리, 1444~1460년
부조
피렌체, 메디치리카르디 궁

소스트라토(추정), **디오니소스의 승리**, 기원전 1세기
연오렌지색 마노
나폴리, 국립 미술관

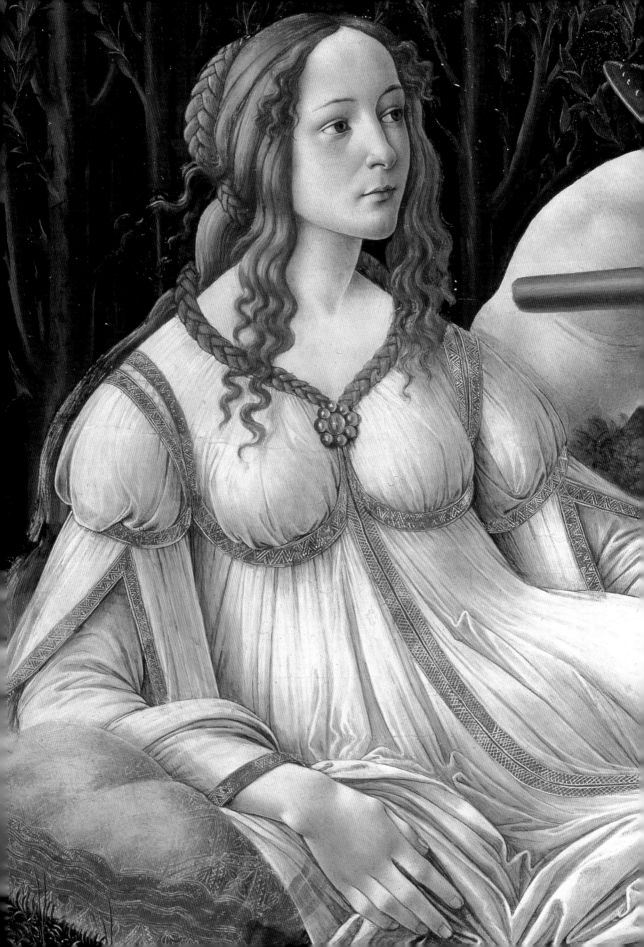

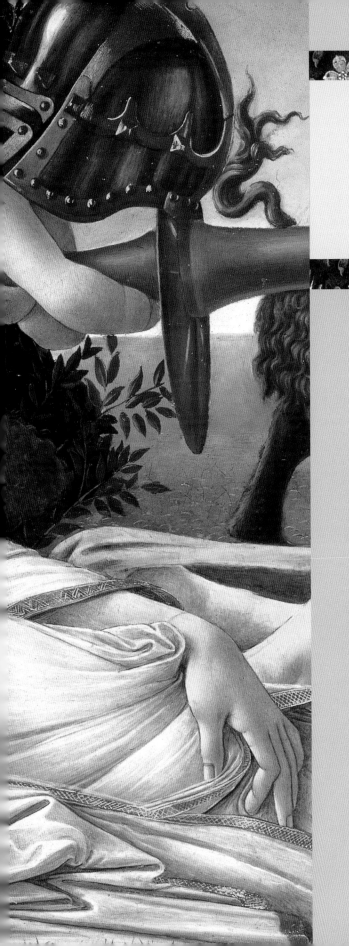

신화의
알레고리

1483
1486

지혜의 여신의 승리

당시의 지적 논쟁에 휩쓸렸던 보티첼리는 열정적으로 고전고대의 위대한 작품들에 주목했다. 이 작품들은 새로운 상징 언어의 원천이 되었다. 그 예로 보티첼리가 1482년에서 1485년 사이에 제작한 〈아테나와 켄타우로스〉에서 등장인물의 영감을 얻은 것도 그리스 로마 신화에서였다. 보티첼리와 메디치가의 관계를 보여주는 이 그림은 우의화 〈봄〉처럼 비아라르가 궁에 소장되어 있었다. 그러나 오랫동안 보티첼리가 줄리아노 데 메디치의 마상시합을 위해 그렸던 소실된 깃발로 오인되어 왔다.

그림은 켄타우로스와 긴 적갈색 머리의 젊은 여인을 보여준다. 그녀는 왼손에는 도끼창을 들고, 오른손으로는 애원하는 태도로 자신을 바라보는 켄타우로스의 머리카락을 움켜쥐고 있다. 이 작품은 많은 의문을 제기해왔다. 도대체 이 이상한 그림의 주문자는 누구인가? 위대한 자 로렌초인가 아니면 그의 사촌인 젊은 로렌초인가? 이 알레고리를 어떻게 해석해야 하는가? 젊은 여인의 옷은 상징 문장이 장식되어 있다. 다이아몬드 장식이 달린 고리 서너 개가 얽혀 있는 이 문장은 대 코시모, 피에로 일 고토소, 위대한 자 로렌초가 대를 이어 사용한 것이다. 고리와 다이아몬드 모티프는 올리브 잎으로 특이한 장식을 한 젊은 여인의 가슴에서도 보인다. 전하는 자료를 통해서는 그림의 주문자가 누구인지 정확히 알 수가 없다. 어떤 사람들은 메디치 은행이 파산할 당시 젊은 로렌초에게 양도된 재산의 일부라고 보았고, 어떤 사람들은 위대한 자 로렌초의 후원을 받던 사촌 로렌초가 직접 주문한 것으로 보았다.

위대한 자 로렌초를 주문자로 본다면 이 그림은 메디치가의 선정(善政)에 관한 정치적 알레고리로 볼 수 있다. 즉, 아테나와 켄타우

위와 77쪽
〈아테나와 켄타우로스〉의 부분
1482~1485년
피렌체, 우피치 미술관

왼쪽
켄타우로스, 로마 시대
연오렌지색 마노
나폴리, 국립 미술관

74~75쪽
〈베누스와 마르스〉의 부분
1483년경
런던, 국립 미술관

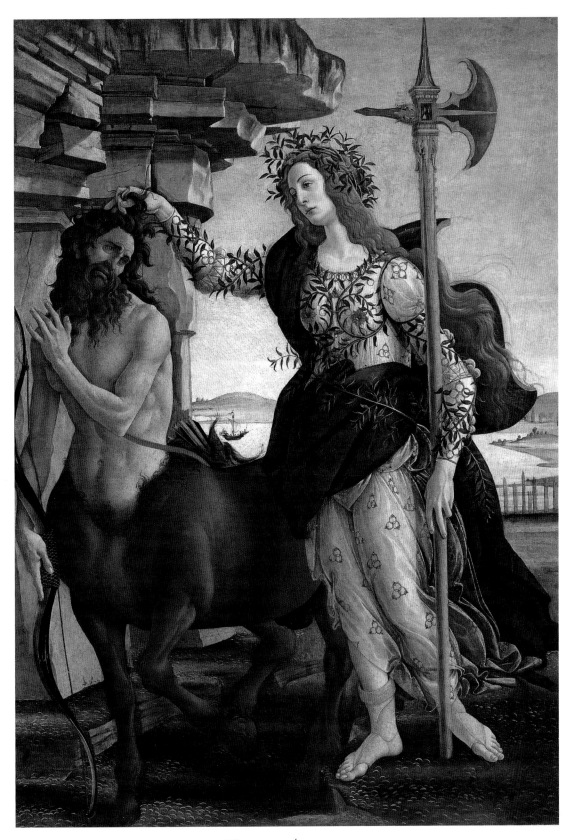

피렌체 제작소
**메디치가 문장이
장식된 자수정 이중 컵**
15세기 초
피렌체, 피티 궁,
아르젠티 미술관

피렌체 제작소
**손잡이 두 개가 달린
단지와 비취 뚜껑**
14세기 말~15세기 초
피렌체, 피티 궁,
아르젠티 미술관

79쪽
〈아테나와 켄타우로스〉의 부분
1482~1485년
피렌체, 우피치 미술관

로스는 전쟁을 물리친 평화, 더 정확히 말해서 피렌체에 평화를 확립한 위대한 자 로렌초를 상징한다. 반대로 젊은 로렌초를 주문자로 본다면 이 해석은 신빙성을 잃는다. 젊은 로렌초의 침실에 걸려 있었던 이 그림에서 해석할 수 있는 것은 정치적 알레고리가 아니라 도덕적 알레고리가 된다. 반인반마의 켄타우로스는 전통적으로 수성(獸性)과 육욕을 상징한다. 그렇다면 이 그림은 팔라스 아테나(로마의 미네르바)로 의인화된 정숙함의 승리를 보여주는 도덕적 알레고리가 될 것이다. 이렇게 해석할 경우 이 작품은 1482년에 거행된 젊은 로렌초와 세미라미데 아피아니의 결혼에 맞추어 주문된 것으로 간주할 수도 있다. 위대한 자 로렌초의 결혼 선물일까? 확인할 길은 없다.

평화와 정숙함의 여신 팔라스 아테나는 고대 그리스의 아테네에서 지혜의 여신이기도 했다. 이 알레고리가 메디치가에게 신플라톤주의 인문주의에서 귀중하게 여기는 덕목으로 치장할 기회가 되었던 것은 아닌지 누가 알겠는가? 문명의 수호신이자 전쟁의 여신인 아테나는 평화를 지키고 지성의 활동을 관장했다. 용기와 지혜의 상징인 아테나는 헤파이스토스가 도끼로 제우스의 머리를 쪼개자 그 속에서 무장한 채로 태어났다. 사유의 중추인 머리에서 나왔기 때문에 고대인들은 이 덕목을 지혜와 결부시켰고 로마인들은 사피엔시아라고 불렀다. 플라톤 철학에서 최고의 지위를 차지한 사피엔시아는 인간 정신을 신성의 인식으로 인도하는 덕목이었다. 이처럼 보티첼리의 여신이 '최고 인식에 이르는 길'인 지혜의 여신의 상징이라면, 켄타우로스는 인간 조건의 구현이다. 반마(半馬) 부분은 비속한 본능을 상징하며 반인(半人) 부분은 지혜의 여신의 인도 아래 비물질적 실재를 관조할 수 있는 정신을 나타낸다.

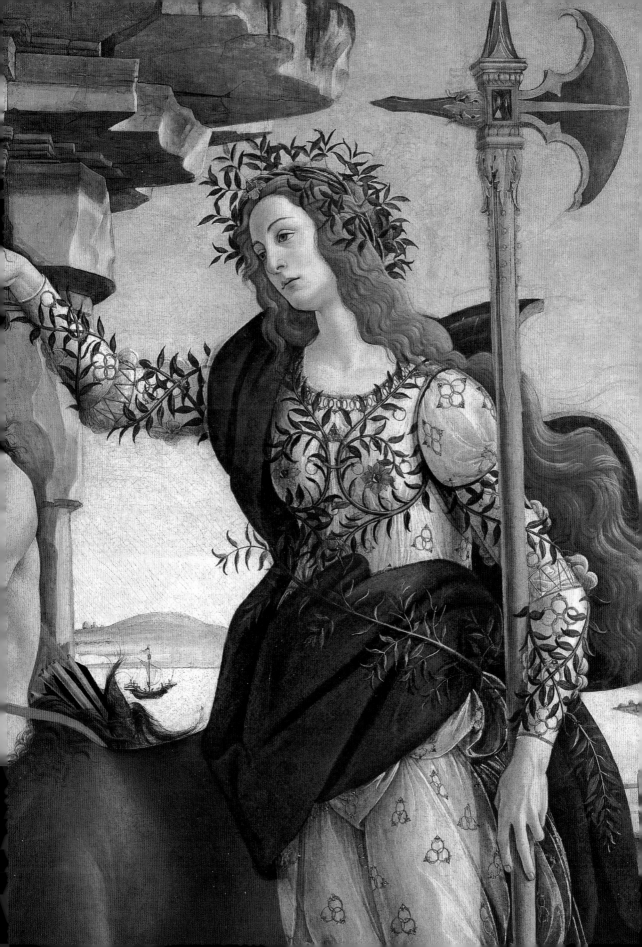

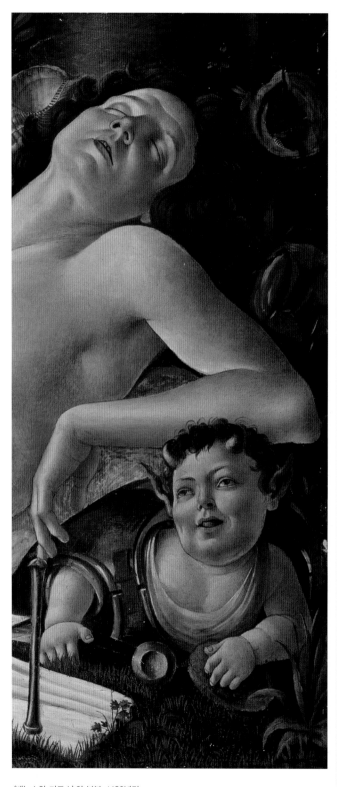

〈베누스와 마르스〉의 부분, 1483년경
런던, 국립 미술관

사랑의 여신에 굴복한 마르스

보티첼리는 1483년경에 그린 한 우의화에서 자신이 특별히 풍요로웠다고 생각한 시대의 분위기를 묘사했다. 이 우의화는 현재 런던 국립 미술관에 있는 〈베누스와 마르스〉다. 사랑의 여신과 그녀의 잠든 연인을 재현한 이 작품은 침대머리를 장식했던 것으로 추정된다. 목가적 풍경을 배경으로 베누스는 하얀 천 조각 하나만으로 나신을 가리고 있는 마르스 신을 바라본다. 전사의 투구와 갑옷, 창을 갖고 놀면서 깊은 잠에 빠진 마르스를 깨우려는 어린 사티로스 넷이 그림에 생기를 불어넣는다. 마르스의 오른쪽에 보이는 말벌(이탈리아어로 vespe)집은 베스푸치가에 대한 암시로 해석되기도 했다. 한 쌍의 연인은 이 그림이 결혼식을 위해 제작되었음을 암시한다. 실제로 이 작품은 결혼 알레고리의 재현일 수도 있다. 마르스는 잠들어 있는 반면 깨어 있는 베누스는 전쟁에 대한 사랑의 승리를 상징할 것이다.

이 장면을 그리는 데 있어 보티첼리는 문학 원전들뿐 아니라 고대의 고고학적 유물들에서도 영감을 얻었다. 어린 사티로스 모티프는 루키아노스의 『대화』에 나오는 알렉산드로스와 록사네의 결혼을 묘사한 어떤 그림에서 빌려온 것으로 추정되며, 마르스와 베누스는 바티칸에 있는 바쿠스와 아리아드네가 부조로 새겨진 고대의 한 석관 조각을 본 떠 그린 듯하다.

이전의 우의화들과 마찬가지로 이 작품도 신플라톤주의 세계관을 참조한 철학적 독해에 적합하다. 베누스는 마르스가 구현하는 증오와 불화의 힘을 주의 깊게 감시하는 문명화된 인류 후마니타스를 상징한다. 고대인들이 바쿠스나 판과 연관지었던 숲의 피조물인 사티로스들은 전쟁의 신을 잠에서 깨우고자 하는 육욕의 화신일 것이다.

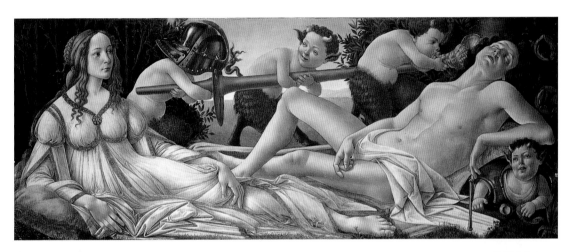

위
베누스와 마르스, 1483년경
런던, 국립 미술관

아래
피에로 디 코시모
베누스와 마르스, 1490~1500년
베를린, 국립 미술관

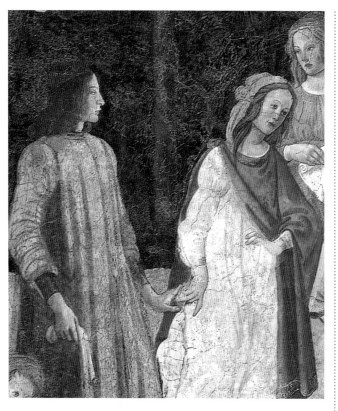

결혼의 프레스코

1485년경 보티첼리는 두 개의 프레스코 연작을 주문받았다. 첫 번째 연작은 위대한 자 로렌초가 볼테라 근처 스페달레토에 소유하고 있던 별장의 장식용이었다. 이 프레스코들은 화재로 소실되어 현재 전하지 않는다. 연작은 신화 장면을 다루었고, 보티첼리가 여러 화가들과 함께 제작에 참여했다는 사실만이 알려져 있다. 화가들 중에는 1472년에 보티첼리의 작업실에 들어온 필리피노 리피도 포함되어 있었다. 위대한 자 로렌초는 그 별장이 모르바의 온천지에서 가깝다는 이유로 사두었었다. 그곳에서 위대한 자 로렌초는 그의 아버지에게 피에로 일 고토소(통풍 환자)라는 별호를 안겨주기도 했던 유전병인 통풍을 치료했다.

두 번째 프레스코 연작은 레냐이아에 위치한 렘미 별장을 장식하기 위한 것이었다. 석회 도료 아래 숨겨진 채 남아 있어 오늘날까지 전해진 두 장면이 현재 루브르 박물관에 있다. 당시 그 별장은 토르나부오니가의 소유였다. 이 프레스코는 결혼식에 맞추어 보티첼리에게 주문되었던 것으로 보인다. 현재는 소실된 그중 하나가 직사각형 방의 긴 쪽 벽면을, 현재 남아 있는 두 작품이 짧은 쪽 벽면의 창 옆을 장식했던 것으로 추정된다.

오른쪽 그림은 문법의 의인화가 자유 7학예 의인화들 앞으로 한 젊은이를 인도하는 장면이다. 축복하는 제스처의 사려분별의 의인화는 수사학, 논리학, 수학, 천문학, 기하학, 그리고 음악의 의인화들로 이루어진 그 모임을 관장한다. 배경의 풍경은 거의 지워졌지만 전경에는 예전에 문장이 그려진 방패를 들고 있었을 푸토가 보인다.

왼쪽의 벽화는 젊은 신부에게 장미꽃을 선물하는 베누스와 삼미신이 묘사되어 있다. 여기서도 푸토가 방패를 들고 있는데, 19세기 말에 프레스코를 발견한 사람들은 이 방패가

로렌초와 문법
〈자유 7학예 앞으로 인도되는 로렌초 토르나부오니(?)〉의 부분, 1486년경
파리, 루브르 박물관
레냐이아의 렘미 별장에서 나온 프레스코

도메니코 기를란다요
〈첫 사도들, 베드로와 안드레아의 소명〉의 부분 1481~1482년, 바티칸 시국, 시스티나 예배당
조반니 토르나부오니(?), 즉 위대한 자 로렌초의 삼촌이며 맨 앞 줄 검은 옷을 입은 소년 로렌초의 아버지.

별장과 휴양지

부유한 피렌체 시민들에게 전원의 별장은 이상적인 '휴양지'를 의미했다. 14세기 이래 전원생활의 즐거움을 찬양했던 페트라르카는 소란스러운 도시를 벗어나 연구에 몰두하기 위해 전원에 은신처를 구했었다. 100년 후에 아뇰로 폴리치아노, 마르실리오 피치노, 위대한 자 로렌초도 토스카나의 전원과 언덕 풍경을 예찬했다. 또한 그곳에서의 산책은 우울증에 효과적인 치료책으로 여겨졌다. 이런 맥락에서 별장을 지을 장소를 물색하는 것은 커다란 관심사였다. 건물의 방향뿐만 아니라, 그 장소에서 기독교나 이교의 의식들이 수세기에 걸쳐 지속되었다는 전통도 모두 고려해야 했다. 르네상스기의 인문주의자들은 별장에서 도시 생활로 위태로워진 심신의 안정을 구했을 뿐 아니라, 덕을 실천하는 삶의 토대로 여겨진 관상적 삶의 이상을 함양하고자 했다.

전원의 자연 풍광은 그 평온하고 조화로운 분위기 때문에 명상에 도움을 준다고 생각되었다. 풍경은 조물주의 의도에 따른 조화의 표현으로 냄새, 색채, 소리는 무한한 인상을 제공했다. 또한 광물과 식물, 동물의 관찰을 통해 인문주의자는 다양한 자연을 연구하고 거기서 상징 모티프의 레퍼토리를 끌어낼 수 있었다. 세월이 흐름에 따라 별장들은 조각상, 제단, 석관, 기둥과 주두 등 온갖 장르의 고대 유적들로 더욱 풍성해졌다. 따라서 이 호화로운 전원 별장을 방문하는 자들이 느꼈던 온갖 종류의 감정에 고대에 대한 향수도 더해졌다. 주로 신화나 알레고리 장면을 다루었던 별장 내실의 프레스코는 주인의 미적, 철학적, 종교적 관심들을 반영했다.

〈자유 7학예 앞으로 인도되는 로렌초 토르나부오니(?)〉의 부분, 1486년경
파리, 루브르 박물관
레냐이아의 렘미 별장에서 나온 프레스코

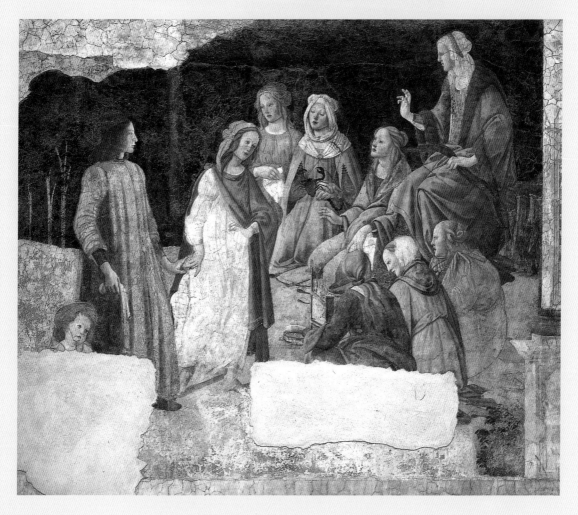

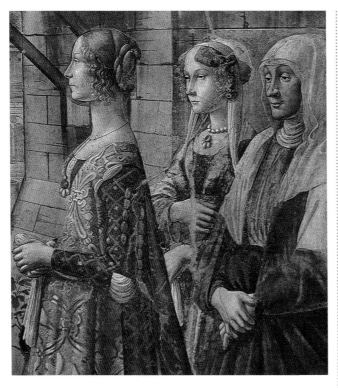

알비치가의 것임을 알아보았다. 지금은 지워진 두 방패의 문장은 아마도 토르나부오니가와 알비치가가 맺은 결혼 동맹에 대한 암시일 것이다.

재현된 신랑 신부는 1483년에 결혼식을 올린 난나 토르나부오니와 마테오 알비치로 여겨지기도 했다. 그러나 신부의 모습에서 보이는 알비치가의 문장은 또 다른 가설을 뒷받침해준다. 그 가설은 바로 이 장면이 1486년에 거행된 조반나 델리 알비치와 로렌초 토르나부오니의 결혼식이라는 것이다. 실제로 당시 그 별장은 위대한 자 로렌초의 삼촌으로 신중한 예술 후원자이자 뛰어난 금융가였던 조반니 토르나부오니의 소유였다. 메디치 은행 사업의 공동경영자였던 그는 교황청과의 협상 담당자였으며, 오랫동안 로마에 머물다가 1487년에야 피렌체로 돌아왔다. 아버지의 일을 이어받아야 했던 그의 아들 로렌초는 엄격한 인문주의 교육을 받았다.

프레스코가 제작될 당시 젊은 로렌초는 아직 사업에 참여하지 않은 상태였다. 화가는 그를 문헌학의 기본인 문법과 함께 등장시켰다. 두 번째 프레스코에서 베누스 여신은 조반나 델리 알비치에게 결혼적령기의 젊은 여인에게 적절한 선물인 아름다움과 사랑을 건네주고 있다. 그러나 신들은 이 젊은 부부에게 호의적이지 않았다. 조반나 델리 알비치는 아들을 낳다가 죽었고, 로렌초는 1497년 피렌체에서 메디치가를 복권시키려는 공모에 가담했다는 죄목으로 단두대에서 처형당했다.

당시로서는 그다지 특별할 것이 없었음에도 조반나의 운명은 역사에 남아 신앙심과 미덕의 모범으로 간주되었다. 도메니코 기를란다요는 산타마리아노벨라 교회의 토르나부오니 예배당 프레스코와 현재 마드리드에 있는 티센보르네미사 컬렉션의 한 작품에서 조반나를 그런 모습으로 재현했다.

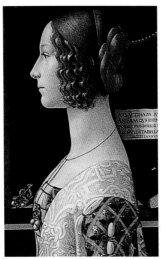

위
도메니코 기를란다요
〈세례자 성 요한의 생애: 방문〉의 부분
1490년경
피렌체, 산타마리아노벨라 교회,
토르나부오니 예배당
오른쪽에는 로렌초의 어머니인
루크레치아 토르나부오니가 있고, 조반나
델리 알비치는 두 번 묘사되었다.

가운데
도메니코 기를란다요, 〈조반나
토르나부오니의 초상〉의 부분, 1488년
마드리드, 티센보르네미사 컬렉션

아래
니콜로 피오렌티노
조반나 알비치 토르나부오니
1485~1486년, 청동 메달
피렌체, 바르젤로 국립 미술관
뒷면에는 삼미신이 보티첼리의 우의화
〈봄〉을 연상시키는 자세로 묘사되어 있다.

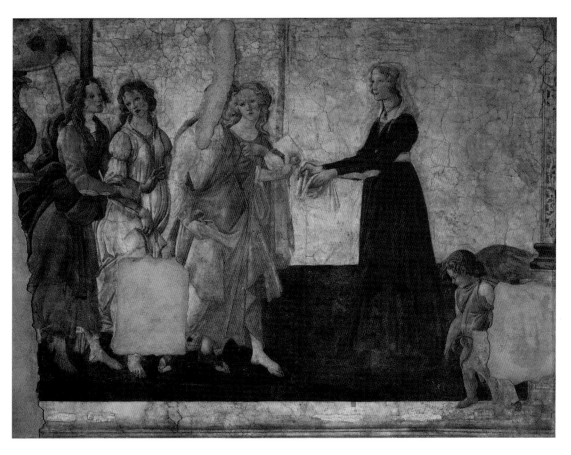

젊은 여인(조반나 알비치 토르나부오니?)에게
선물을 건네는 베누스와 삼미신, 1486년경
파리, 루브르 박물관
레냐이아의 렘미 별장에서 나온 프레스코

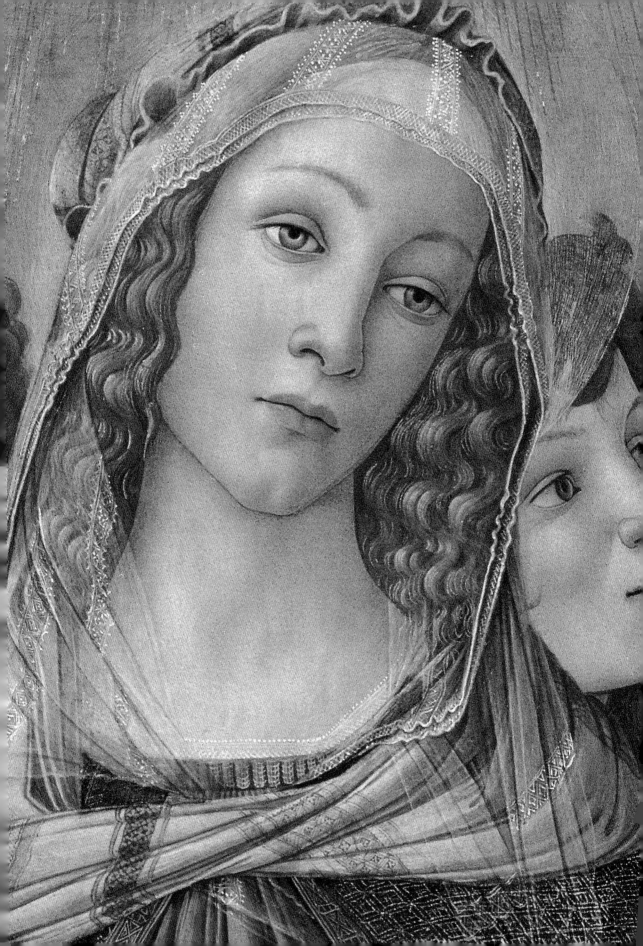

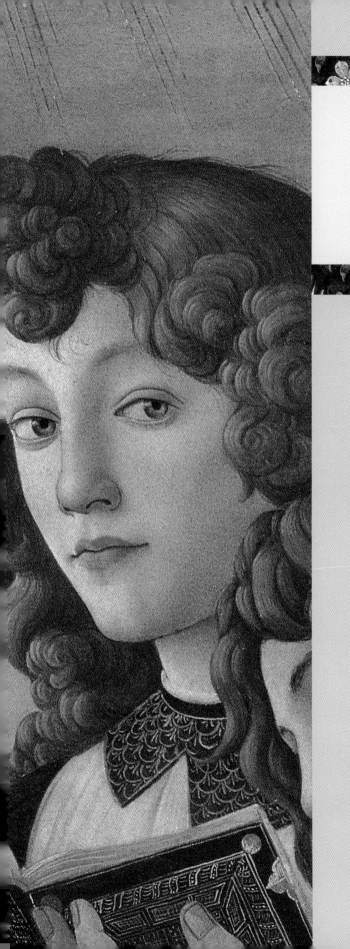

종교화

1485
1504

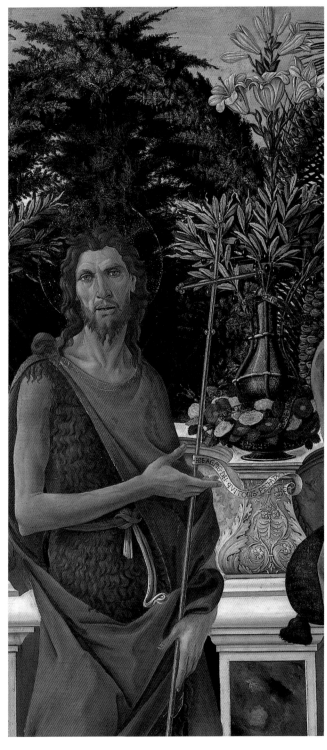

위
〈바르디 제단화〉의 부분, 1485년
베를린, 국립 미술관, 회화관
세례자 성 요한 및 흰 백합과 올리브
가지로 장식한 꽃병이 보인다.

86~87쪽
〈석류를 든 성모〉의 부분, 1487년
피렌체, 우피치 미술관

제단화와 성모 마리아

회화와 마찬가지로 문학에서도 르네상스의 상상력은 그리스 로마 신화의 영웅들과 신들에게 상당한 몫을 할애했다. 전기 르네상스가 근본적으로 비종교적인 시대라고 생각하는 사람들의 주장처럼 고대에서 빌려온 이 인물 목록은 '고대 이교 문명의 부활'을 보여주는 표식인가? 그 점은 의심할 만하다. 시인과 화가, 조각가들이 올림포스 산의 신들을 즐겨 묘사했던 이유는 상징과 알레고리의 표현 방식에 이상적으로 부합했기 때문으로 보인다. 거기에 고대의 이교 숭배를 복원하려는 의도는 전혀 없었다. 오히려 정반대다. 15세기 말 메디치가의 측근이었던 철학자와 문인들 대부분은 평신도회의 일원이었다. 르네상스 시대 사람들은 여전히 매우 종교적이었기 때문에 그곳에서 활발히 벌어졌던 논쟁은 카레지 빌라의 조직화된 회합과 별반 다르지 않았을 것이다.

인문주의가 지식과 인식에 대한 새로운 개념의 도래를 확고하게 만들었다고는 하지만, 신앙의 토대를 문제 삼은 것은 아니었다. 많은 철학자와 학자들이 신학적 문제에 큰 관심을 가졌다. 그들은 인문주의 교육을 받았기 때문에 교리 원전을 다른 각도에서 접근할 수 있었다. 또한 초기 교부와 교회박사들의 원전과 마찬가지로 성서의 해석에도 새로운 방법론을 적용함으로써, 기독교의 역사와 교리에 대한 더 깊은 이해를 통해 기독교의 기원으로 돌아갈 것을 주장했다. 이런 측면에서 보티첼리의 작품은 시대정신을 잘 나타내고 있다. 실제로 기독교의 정교하고 계몽된 교리를 표명하는 종교화들은 카레지 아카데미아의 지적 관심을 반영하는 신화적 알레고리와 부합한다.

1480년대의 작품들은 질적, 양적 측면에서 모두 로마에서 돌아온 보티첼리가 피렌체

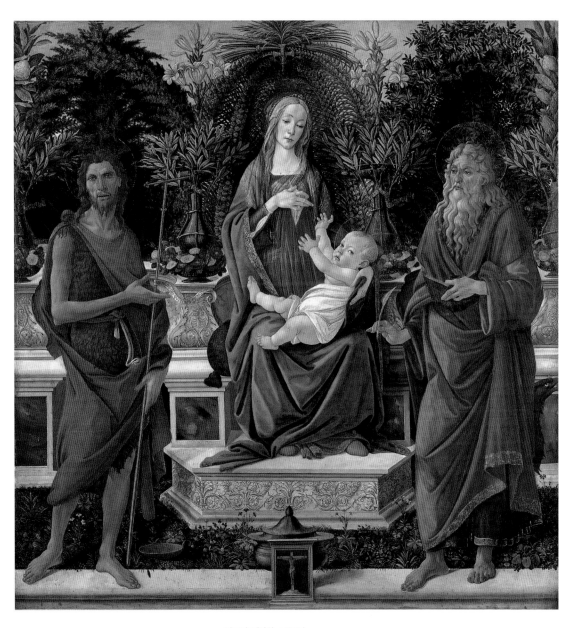

바르디 제단화, 1485년
베를린, 국립 미술관, 회화관

⟨바르디 제단화⟩와 ⟨산바르나바 제단화⟩

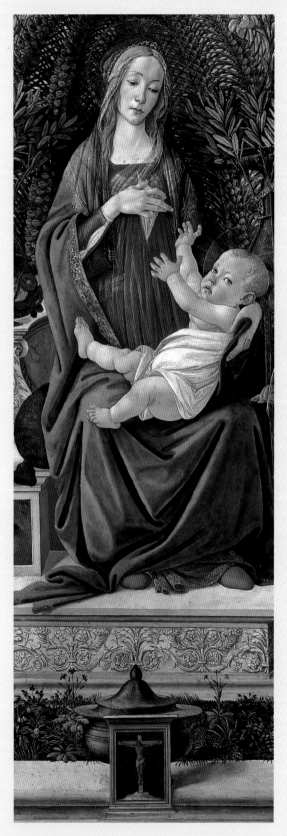

⟨바르디 제단화⟩라는 이름으로 알려진 ⟨아기 예수를 안은 성모⟩는 일종의 '닫힌 정원'을 배경으로 재현되었다. 세 개의 벽감(壁龕)이 무성한 식물로 이루어져 있는 반면, 부조로 장식한 석좌(石座)는 정원의 담장을 깎아 만든 듯하다. '젖을 먹이는 성모' 유형을 따라 성모는 아기 예수에게 젖을 먹이는 모습으로 묘사되었다. 세례자 성 요한과 복음사가 성 요한은 주문자의 이름에 대한 암시일 것이다. 화면 중앙에 놓인 단지는 성모가 그리스도의 잉태를 위해 선택되었음을 암시하며, 작은 십자가상은 속죄의 원천인 그리스도의 수난을 상징한다.

⟨봄⟩의 알레고리를 특징지었던 상징적인 식물 장식은 여기서도 성스러운 분위기를 연출하고 있다. 성서에서 인용한 라틴어 명문이 성스러운 분위기를 환기시켜주고 있듯이 자연은 종교적 의미로 가득 차 있으며, 이런 점이 이 제단화를 해박한 신학 요약본으로 만들어준다. 매우 정확하게 묘사된 여러 가지 색깔의 장미와 올리브 가지, 흰 백합은 레몬 나무와 종려 나무, 실편백과 더불어 무염수태라는 신학 개념을 나타낸다. 19세기 중반이 되어서야 도그마로 정해진 이 교리는 북유럽, 특히 영국에서 선호되었다. 이 작품의 도상은 오랫동안 영국에 머물렀던 주문자 조반니 데 바르디의 성모숭배에 대한 애착을 보여준다. 우피치 미술관에 있는 ⟨산바르나바 제단화⟩에서 천사와 성자들에 둘러싸인 '아기 예수를 안은 성모'를 맞이하는 것은 화려한 르네상스 건축물 장식이다. 대리석으로 마감한 실내와 쇠시리 장식을 한 육중한 코니스(벽기둥 윗부분의 돌출부)는 명백히 당시 피렌체의 건축 양식을 상기시킨다. 성모의 옥좌 측면에 세워진 코린트 양식의 두 필라스터는 계단을 장식한 저부조와 더불어 아기 예수를 안고 있는 성모에게 매우 엄숙한 분위기를 부여한다. 성모 주변의 성자들은 경건한 명상에 잠겨 있는 듯하다. 원근화법 효과는 두 그룹으로 나뉜 천사들의 모습에 의해 강화된다. 한 그룹은 닫개를 걷고 있고 다른 그룹은 예수의 수난에 사용될 도구들을 보여주고 있다. 건축 장식은 세심한 정성을 들여 묘사했는데, 이 제단화 틀의 제작자인 줄리아노 다 상갈로가 지은 건조물에서 영감을 얻은 듯하다. 왼쪽에는 성 카테리나 알레산드리아와 성 아우구스티누스가, 성모 오른쪽의 명예로운 자리를 차지하고 있는 산바르나바와 함께 서 있다. 오른쪽에는 세례자 성 요한, 성 이냐시오, 미카엘 대천사가 있다.

⟨바르디 제단화⟩의 부분, 1485년
베를린, 국립 미술관, 회화관
아기 예수를 안은 성모는 '젖을 먹이는 성모'의 모습으로 재현했다.
맨 앞에 단지와 십자가상이 놓여 있다

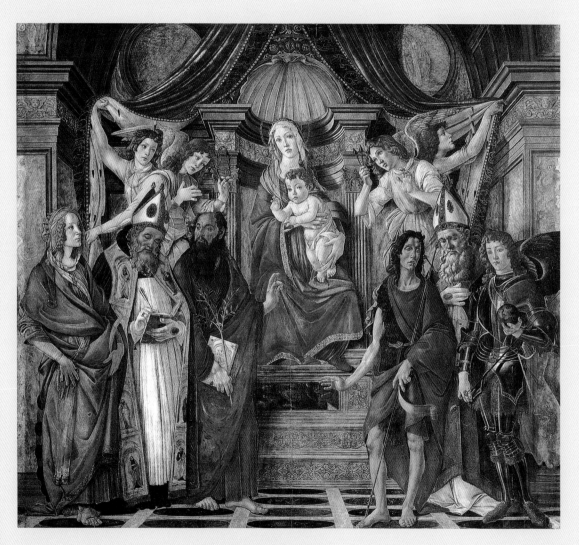

산바르나바 제단화, 1487년경
피렌체, 우피치 미술관

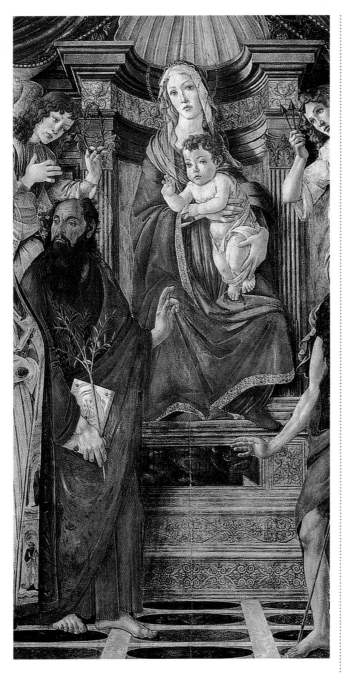

에서 상당한 명성을 누리고 있었음을 보여준다. 같은 시기에 제작된 세속적 작품들과 마찬가지로 종교화에서도 인물이나 세부요소들의 섬세한 묘사가 두드러진다.

베를린 국립 미술관 소장의 〈바르디 제단화〉라는 이름으로 알려진 〈세례자 성 요한과 복음사가 성 요한 사이의 성모자〉는 아버지가 메디치 은행에서 일했던 피렌체 유수 가문의 일원인 조반니 데 바르디(1434~1488)의 주문으로 제작되었다. 상인이자 금융가인 주문자는 오랫동안 영국에서 살다가, 1483년 이후 피렌체로 돌아와 막 공사가 끝난 산토스피리토 교회에 가족 예배당을 지었다. 보티첼리는 위대한 자 로렌초의 소개로 이 예배당을 장식할 제단화의 의뢰를 받았다.

우피치 미술관에 있는 〈산바르나바 제단화〉는 성 아우구스티누스 학파에 속한 산바르나바 교회의 장식을 위해 비슷한 시기에 제작되었다. 민간 신앙에서는 캄팔디노 전투(1289)에서 피렌체가 아레초에게 거둔 승리를 바르나바의 공으로 보았다. 성인이 오른손에 들고 있는 올리브 가지는 되찾은 평화를 상징한다. 바르나바는 약종상 및 의사의 수호성인이었기 때문에 이들이 자신들의 길드를 수호하는 교회를 지으면서 제단화를 주문한 것으로 추정된다.

이 제단화는 보티첼리가 현재 우피치 미술관에 있는 원형화 〈석류를 든 성모〉를 그리기 직전인 1487년경에 제작되었을 가능성이 크다. 베를린 국립 미술관에 있는 〈성모자와 여덟 천사〉(1482~1483, 53쪽)의 구성을 상기시키는 이 작품은 미묘하게 점진적으로 희미해지는 분위기가 특징적이다. 여섯 성자와 천사에게 둘러싸인 성모는 비현실적이고 추상적인 차원을 부여하는 황금빛으로 비춰지고 있다.

1489년에 보티첼리는 〈수태고지〉의 주문

위
성모자와 산바르나바
〈산바르나바 제단화〉의 부분, 1487년경
피렌체, 우피치 미술관

93쪽 위에서 아래로
〈산바르나바 제단화〉의 아랫부분
1487년경
피렌체, 우피치 미술관
위부터, 성 아우구스티누스의 환영,
이 사람을 보라, 세례자 성 요한의 머리를
들고 있는 살로메, 그리고 성 이냐시오의
심장을 도려내는 장면이다.

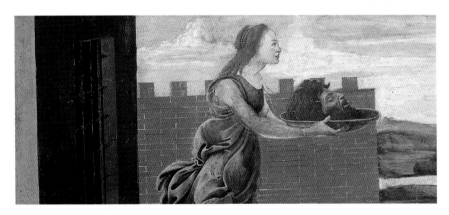

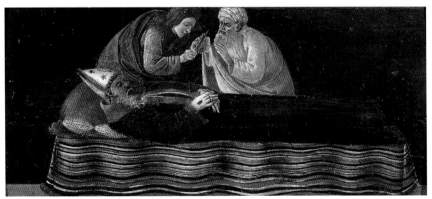

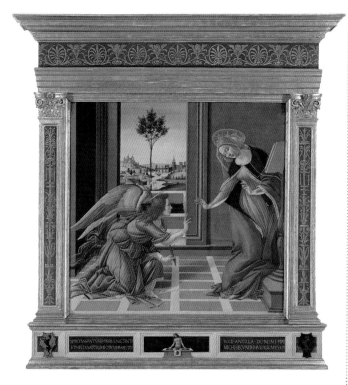

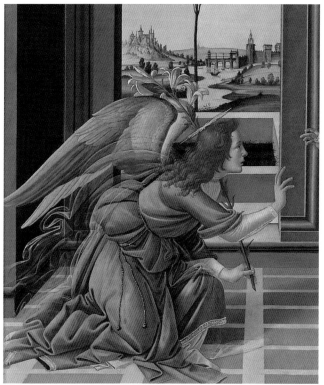

〈수태고지〉의 전체와 부분, 1489년
피렌체, 우피치 미술관

을 받았다. 이 작품은 체스텔로 교회의 시토회 수도원에 있다가 우피치 미술관으로 옮겨졌다. 주문자는 환전상 길드의 일원이었던 베네데토 디 세르 프란체스코 구아르디 델 카네로, 그는 이 그림을 수도원 부속교회에 있는 가족 예배당에 장식했다. 보티첼리는 수태고지 장면의 배경을 거의 아무런 장식도 없이 매우 간결하게 묘사하고, 바닥에 깔린 포석으로 원근법 효과를 강조했다. 이 포석들은 쇠시리 장식의 두 수직기둥에 둘러싸인 뒤쪽 풍경으로 시선을 이끈다. 성모 마리아와 수태고지 천사의 만남은 서로 닿지는 않았지만 가까이 놓여 있는 두 손에 상징적으로 집중된 듯하다. 두 인물의 우아한 실루엣은 회색의 배경을 바탕으로 분리되어 있다. 그림으로 그려진 황금빛 틀은 코린트 양식의 두 기둥과 고대풍의 엔타블레이처, 제단화의 아랫부분인 프리델라로 이루어져 있다. 프리델라 부분의 중앙에는 '에케 호모'가 그려져 있고, 그 양옆에는 라틴어로 된 명문이 있다. 그리고 양쪽 끝에는 봉헌자 가문의 문장이 묘사되어 있다.

1488년에서 1490년 사이에 보티첼리는 중요한 주문을 맡았다. 〈산마르코 제단화〉(우피치 미술관)라는 제목으로 더욱 잘 알려진 〈성모 대관식〉이 바로 그 작품이다. 금세공사 길드는 자신들의 수호성인인 엘리기우스에게 바친, 산마르코 교회 소속의 예배당 장식을 위해서 이 작품을 주문했다. 이 교회는 50년 전에 대 코시모의 제안으로 메디치가의 총애를 받던 건축가 미켈로초가 재건축한 것이다.

장면 구성은 상하 두 부분으로 나뉜다. 아래쪽에는 사실적인 표정과 몸짓을 보여주는 네 명의 성인이 호수를 배경으로 재현되어 있고, 위쪽에는 지품천사와 치품천사를 비롯한 여러 천사들이 천상의 뜰을 이룬 가운데, 성모의 대관식 장면이 추상적인 황금빛 바탕 위에 펼쳐지고 있다. 왼쪽 아래에는 복음사가

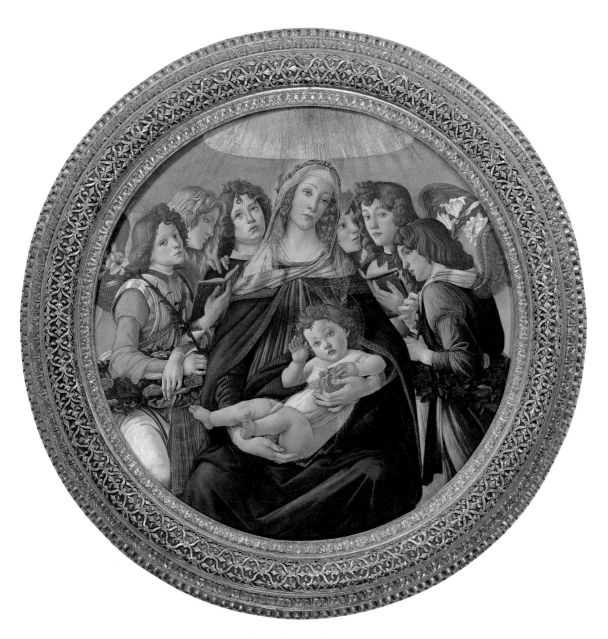

석류를 든 성모, 1487년
피렌체, 우피치 미술관

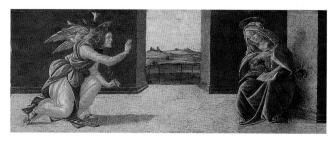

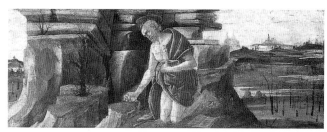

위에서 아래로
⟨산마르코 제단화⟩의 프리델라
1488~1490년
피렌체, 우피치 미술관
위부터, 파트모스의 복음사가 성 요한,
서재에 있는 성 아우구스티누스, 수태고지,
고행하는 성 히에로니무스, 그리고 성
엘리기우스의 기적 장면이다.

97쪽
산마르코 제단화 또는 **성모 대관식**
1488~1490년
피렌체, 우피치 미술관

성 요한이 오른손에 책을 펼쳐 보이며 하늘을 바라보고 있다. 이 책은 그가 묵시록의 저자임을 알려준다. 그 옆에서 있는 주교복 차림의 성 아우구스티누스는 저술하는 모습이고 추기경 복장의 성 히에로니무스는 신비로운 대관식을 바라본다. 맨 오른쪽의 성 엘리기우스는 축복의 표시로 손을 들어 올리며 관람자를 바라본다. 둥그스름한 천궁의 황금빛 배경은 비현실적이고 초자연적인 분위기를 강조하는 한편, 작품의 주문자인 부유한 금세공사 길드를 암시하기도 한다.

유난히 다작을 했던 이 시기에 보티첼리는 20여 년 전에 지어진 피렌체 대성당의 중요한 보수 작업에도 참여했다. 위대한 자 로렌초의 주문에 따라 대성당은 둥근 천장을 포함해 내부를 모자이크로 장식했다. 당시 모자이크는 시대에 뒤떨어진 미술 양식이어서 이 기법을 능숙하게 다룰 수 있는 장인이 거의 없었다. 그럼에도 이 고대 기법의 정교한 효과에 매료되어 향수를 갖고 있던 위대한 자 로렌초는 모자이크 기법을 앞장서서 부활시켰다. 피렌체 대성당의 내부가 가장 눈부신 예에 해당한다. 회계 기록들로 미루어 보티첼리는 이 시기에 모자이크 기법을 익혔던 것으로 추정된다. 그러나 대성당에서 행해졌던 작업의 흔적은 남아 있지 않으며, 보티첼리가 1482년부터는 이 작업에 참여하지 않았다는 사실만 알려져 있을 뿐이다.

피렌체 대성당 공사에는 최고의 미술가들이 동원되었으나 15세기 말까지도 이 건축물에는 파사드가 없었다. 1480년대 말에 위대한 자 로렌초는 새로운 11건의 계획을 실천에 옮겼다. 1491년 유명 인사와 미술가로 구성된 심사단이 계획안의 검토를 위해 소집되었는데 보티첼리도 그 일원이었다. 그러나 합의가 이루어지지 못해 피렌체 대성당은 오랫동안 파사드가 없는 채로 존속했다.

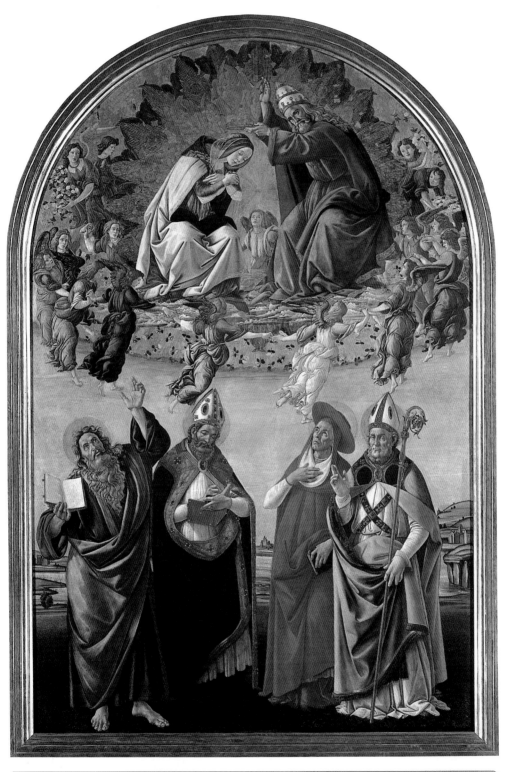

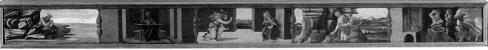

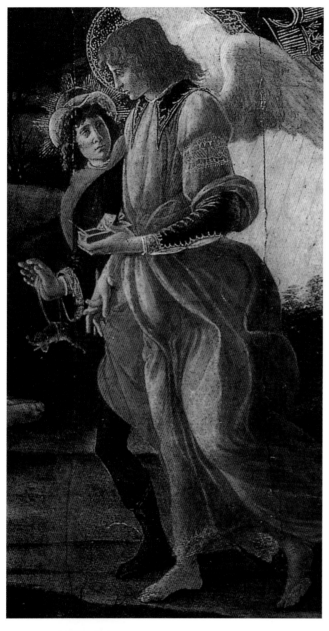

사보나롤라의 그림자

15세기 말의 피렌체는 도덕적, 종교적으로 심각한 위기에 처해 있었다. 인문주의의 가치가 급격히 위협받았고, 커져만 가던 사회적 불안감은 전 계층으로 퍼져나갔다. 도미니쿠스회 수사인 지롤라모 사보나롤라가 출현한 것은 바로 이처럼 불안한 분위기에서였다. 그는 1490년에 위대한 자 로렌초의 뜻에 따라 피렌체로 왔다. 이듬해 산마르코 수도원의 원장이 된 사보나롤라는 곧 열성적인 설교로 세간의 이목을 집중시켰다. 그는 신도들에게 사치를 금하고 가난한 자들에게 자신의 재산을 나눠줄 것을 훈계했다. 이렇게 예언가적인 설교를 통해 사보나롤라는 세속적 쾌락이 초래하는 타락의 위험함을 고발했다. 즉 타락한 자는 하느님의 분노를 사 형벌을 받을 거라고 설파했다. 그러나 이 예언자는 새로운 예루살렘인 피렌체의 시민들에게 회개하려는 의지만 갖고 있다면 구원받을 수 있음을 약속했다.

사보나롤라의 사상은 커다란 영향을 미쳤다. 메디치가의 측근 가운데 많은 이들이 권력 다툼을 의심스러운 눈으로 바라보기 시작했다. 인문주의자들은 악마가 세속적인 유혹 뒤에 숨어서 그들이 복음의 진리를 보지 못하도록 하는 것은 아닌지 고대의 유산을 의심하기 시작했다. 미술가들도 똑같은 불신에 사로잡혔다. 설교자의 말에 동요된 미술가들은 신화 알레고리의 현학적인 레퍼토리들을 포기하고 본격적으로 종교화에 몰두하기 시작했다. 사보나롤라가 미술 작품에서 성스러운 차원을 부활시킬 것을 요구했기 때문이다.

사보나롤라의 사상에 보티첼리가 공공연하게 동조했는지의 여부는 알 수 없다. 그러나 당시 그의 작품들에 사보나롤라의 영향을 받은 흔적이 남아 있음은 부인할 수 없는 사실이다. 작품의 양식이나 주제는 보티첼리가 도덕적, 정신적으로 심각한 위기를 겪고 있었

위
토비트와 천사
〈막달라 마리아와 세례자 성 요한, 토비트, 천사가 있는 삼위일체〉의 부분, 1490~1495년
런던, 코톨드 미술관

왼쪽
프라 바르톨로메오, **지롤라모 사보나롤라의 초상**
1498~1499년
피렌체, 산마르코 미술관

막달라 마리아와 세례자 성 요한, 토비트, 천사가
있는 삼위일체, 1490~1495년
런던, 코톨드 미술관

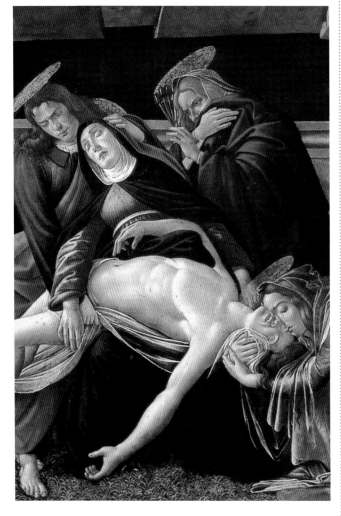

음을 보여준다. 그가 1490년대에 제작한 종교 화들은 실제로 극적인 신비주의의 분위기를 띠며, 이는 특히 인물들의 비장한 표정에서 잘 드러난다.

런던의 코톨드 미술관에 있는 〈막달라 마리아와 세례자 성 요한, 토비트, 천사가 있는 삼위일체〉는 이 시기에 그려진 의미 있는 작품 가운데 하나로서, 보티첼리가 성 엘리자베스 수도원 교회의 장식을 위해 그렸던 〈개종자 제단화〉와 동일한 작품으로 생각된다.

'개종자들'로 구성된 수녀회는 정숙한 생활을 하기로 결심한 매춘부들을 받아들였다. 수녀회의 수호성인이자 회개한 죄인의 원형인 막달라 마리아는 십자가에 못 박힌 그리스도를 바라보는 모습으로 왼쪽에 재현되어 있다. 피렌체의 수호성인인 세례자 성 요한은 오른쪽에 보인다. 전경에는 토비트와 천사 라파엘이 축소된 크기로 묘사되어 있다. 성 라파엘이 의사 및 약종상 길드의 수호성인이었기 때문에 이 제단화는 의사 및 약종상 길드 일원의 봉헌물이었을 가능성이 크다.

보티첼리의 종교적 불안감은 같은 시기에 제작한 두 대작에서도 찾아볼 수 있다. 둘 다 '그리스도의 죽음을 애도함'을 비장하게 묘사했다. 피렌체 산파올리노 교회의 한 예배당을 장식했던 첫 번째 작품은 오늘날 뮌헨에 있다. 그리스도의 죽음이라는 신비극을 재현하기 위해 보티첼리는 가장 강렬한 색채들을 사용했다. 중앙에는 비탄에 잠긴 창백한 얼굴의 성모가 성 요한의 부축을 받고 있다. 성 히에로니무스, 성 바울로, 성 베드로 그리고 성녀들이 주위를 둘러싸고 있다. 두 번째 작품은 밀라노의 폴디 페촐리 미술관에 있는 '그리스도의 죽음을 애도함'으로 산타마리아마조레 교회에 위치한, 세밀화가 도나토 디 안토니오 초니의 가족 무덤을 장식하기 위해 제작된 듯하다. 등장인물들의 표정이나 자세로 한껏 강

위
성 히에로니무스, 성 바울로, 성 베드로와 함께 그리스도의 죽음을 애도함, 1495년경
뮌헨, 알테 피나코테크

101쪽
그리스도의 죽음을 애도함, 1495년경
밀라노, 폴디 페촐리 미술관

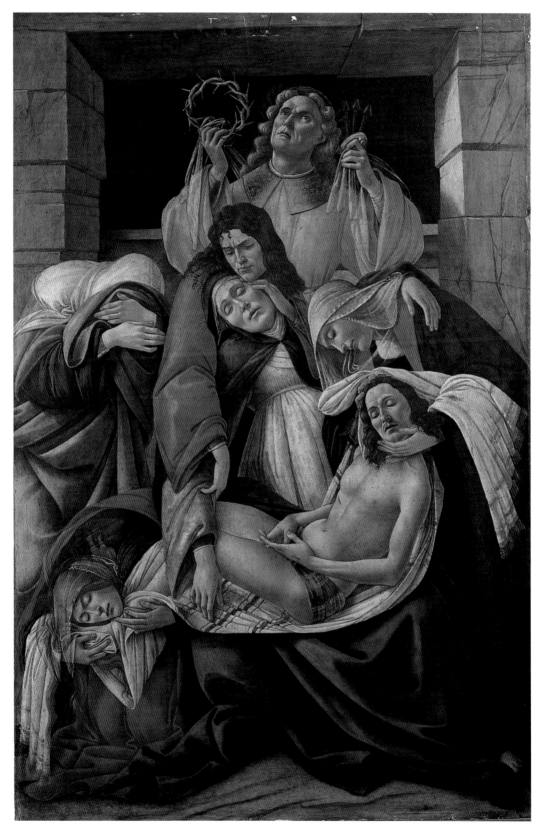

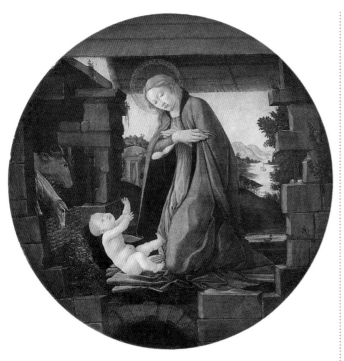

위
아기 예수를 경배하는 성모, 1495년경
워싱턴, 국립 미술관

아래
수태고지, 1490~1493년
뉴욕, 메트로폴리탄 미술관

조된 비장한 분위기가 작품 전체에 지배적이다. 복음사가 성 요한의 품에 쓰러져 있는 성모의 얼굴이 모든 시선을 집중시킨다.

1490년대 초에 보티첼리는 작은 크기의 그림들을 많이 그렸다. 이 그림들은 세부 묘사에 전 시대의 특징적 기법인 금을 사용해 한층 세련되어 보인다. 뉴욕 메트로폴리탄 미술관의 〈수태고지〉와 하이드 드 글렌스 폴스 컬렉션의 〈수태고지〉가 이 시기에 속하는 작품들이다. 같은 시기에 보티첼리는 워싱턴 국립 미술관에 있는 원형화 〈아기 예수를 경배하는 성모〉를 그렸는데, 이 작품은 그의 작업실에서 수많은 판본으로 모사되었다.

보티첼리가 1493년에 그린 〈닫집의 성모〉라는 제목으로 알려진 〈성모자와 세 천사〉의 주문자는 구이도 디 로렌초 안토니오로 추측된다. 그는 위대한 자 로렌초와 친분이 있던 시토 수도회의 수사로서 산타마리아델리안젤리 수도원의 원장이었다. 그러나 그의 유명한

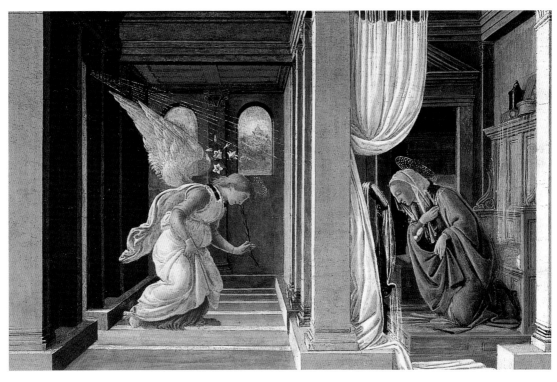

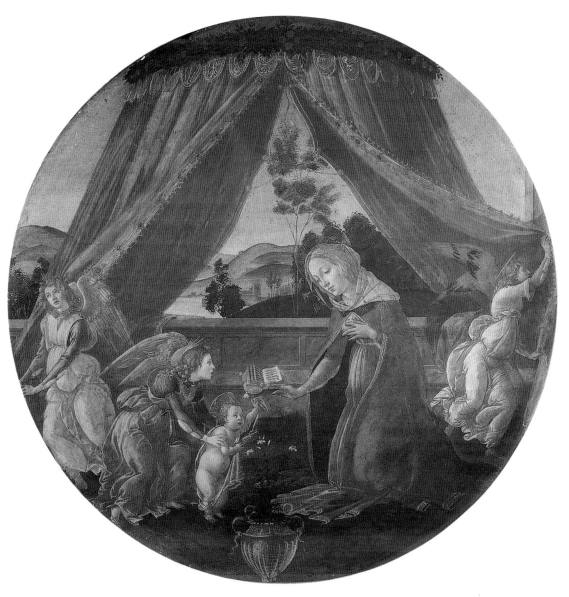

성모자와 세 천사 또는 **닫집의 성모**, 1493년경
밀라노, 암브로시아나 미술관

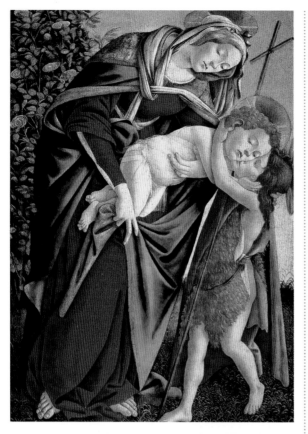

후원자, 즉 위대한 자 로렌초가 죽자 사보나롤라의 사상에 동조하던 수사들은 그를 감옥에 가두었다. 그는 카말돌리회 교단의 중재로 겨우 풀려날 수 있었다.

'닫힌 정원'에서 '젖을 먹이는 성모'와 동일한 구성을 보여주는 보티첼리의 이 작품은 화려한 비단으로 된 높은 닫집의 붉은색이 작품 전체를 지배한다. 사실적 관념과는 거리가 먼, 인물들의 크기 비례는 상징적인 위계를 따르고 있는 듯하다. 최초의 모델로 돌아간 듯한 이 구식 기법은 보티첼리의 말년 작품들에서 반복적으로 나타난다. 많은 학자들은 이를 두고 재현의 영역에서 자연의 모방을 중시해온 인문주의적 가치에 대한 일종의 반동이라고 해석했다.

〈성모자와 성 요한〉(피티 궁)과 〈서재의 성 아우구스티누스〉(우피치 미술관) 또한 1490년대 후반에 속한다. 산토스피리토의 수도원장을 위해 제작된 것으로 추측되는 〈서재의 성 아우구스티누스〉에서 성인은 전통적인 도상에 따라 저술하는 모습으로 묘사되었다. 이 시기를 특징짓는 극적인 강렬함은 소형화인 〈성 히에로니무스의 마지막 영성체〉에서도 나타난다. 피렌체의 양모 상인인 프란체스코 델 풀리에세의 주문으로 제작된 이 작품은 현재 뉴욕의 메트로폴리탄 미술관에 있다.

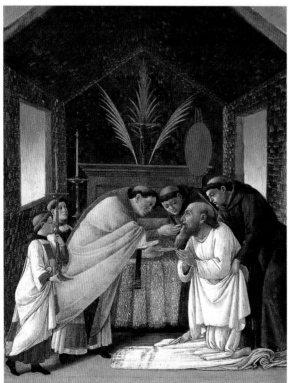

위
성모자와 성 요한 또는 **로사리오의 성모**
1495년경
피렌체, 피티 궁, 팔라티나 미술관

아래
성 히에로니무스의 마지막 영성체
1495~1500년
뉴욕, 메트로폴리탄 미술관

105쪽
서재의 성 아우구스티누스
1490~1495년
피렌체, 우피치 미술관

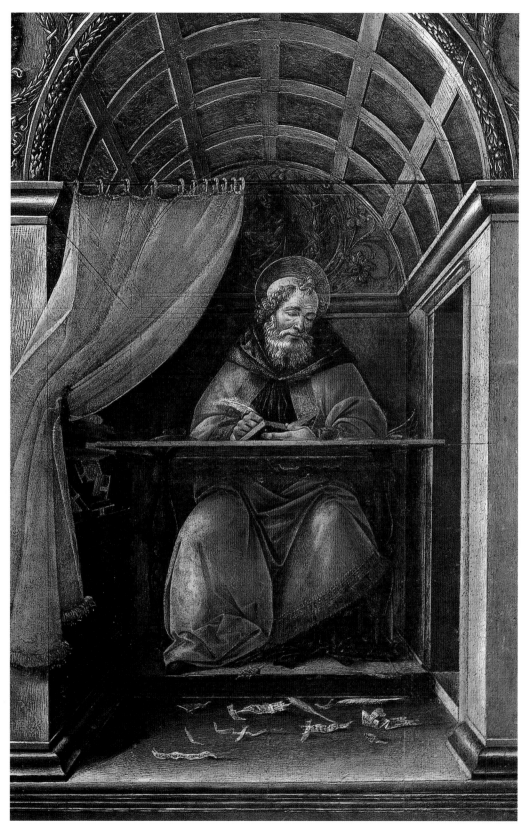

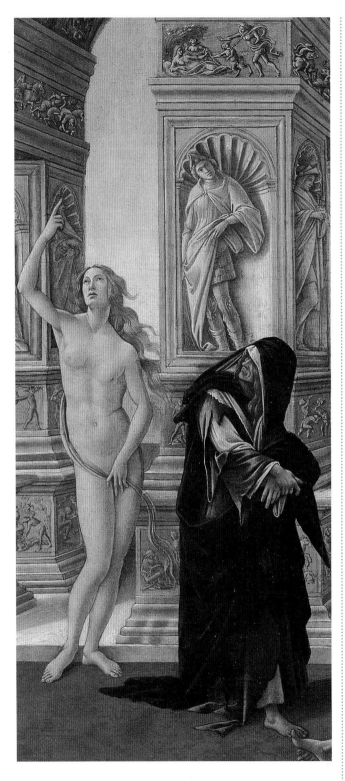

〈아펠레스의 중상모략〉의 부분, 1494년경
피렌체, 우피치 미술관

검은 옷을 입은 노파의 모습으로 묘사된
'회개'가 나신의 '진실'을 바라보고 있다.

중상모략의 알레고리

1494년경에 그린 〈아펠레스의 중상모략〉(우피치 미술관)에서 보티첼리는 전혀 다른 의미의 언어를 사용했다. 이전까지의 작품들과는 달리 이 그림은 주문작이 아니다. 보티첼리는 자전적 메시지를 남기고 싶은 욕망으로 자신의 개인적 영감을 마음껏 표현한 듯하다. 주제 면에서 박식함을 자랑하는 이 작은 그림은 일종의 세속적인 알레고리로서 그에 대한 해석은 아직도 분분하다. 이 작품은 루키아노스가 『대화』에서 언급한 바 있고, 레온 바티스타 알베르티도 『회화론』에서 설명했었던 고대 그리스의 화가 아펠레스의 소실된 그림을 재구성한 것이다.

이집트의 프톨레마이오스 4세의 궁에서 아펠레스는 왕에 대한 반역을 꾀했다는 죄목으로 경쟁자인 안티필로스에게 고발당했다. 그는 자신의 결백을 주장했지만 허사였다. 음모의 가담자 중 하나가 그의 무죄를 증명해준 후에야 비로소 혐의를 벗을 수 있었다. 아펠레스는 이 불행한 체험에서 중상모략의 알레고리에 대한 영감을 얻었고, 보티첼리는 자신의 방식대로 작품을 재구성했다. 그림에는 우의적 성격이 분명한 인물들이 등장한다. 오른쪽 옥좌에 앉은 미다스 왕은 등을 보이는 '무지'와 얼굴을 보이는 '의심'에게 둘러싸여 있다. 이들은 왕의 당나귀 귀에 대고 거짓을 고한다. 중앙의 두건을 쓴 '적의'는 젊고 아름다운 여인으로 묘사된 '중상모략'의 팔을 붙잡고 있다. 그녀가 중상모략당한 불쌍한 자의 머리채를 움켜쥐고 끌고 가는 동안 '시기'와 '기만'이 그녀의 머리를 세 갈래로 땋고 있다. 왼쪽에는 '회개'의 노파가 몸을 돌려 손가락으로 하늘을 가리키는 나신의 '진실'을 바라보고 있다. 저부조와 조각상으로 생동감이 넘치는 장엄한 건축 장식들 가운데 일부는 보티첼리의 이전 작품들, 특히 자전적 성격이 강

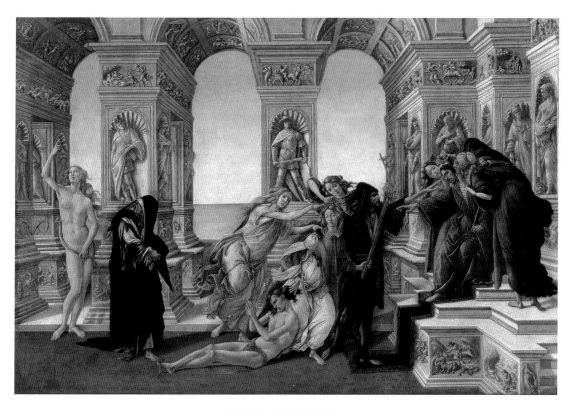

아펠레스의 중상모략, 1494년경
피렌체, 우피치 미술관

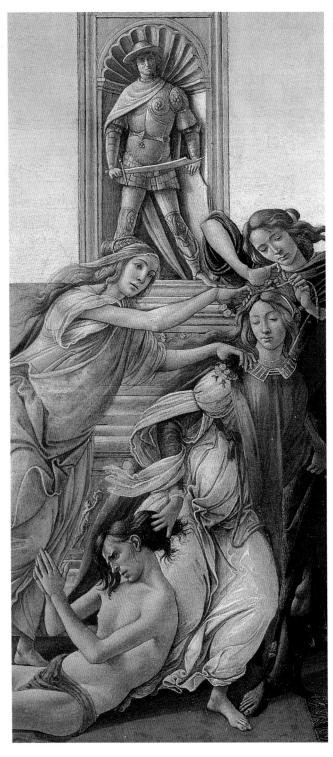

위
〈아펠레스의 중상모략〉의 부분, 1494년경
피렌체, 우피치 미술관, '중상모략'이
'시기', '기만'과 더불어 중상모략당한 자의
머리채를 잡고서 끌고 간다.

109쪽
〈아펠레스의 중상모략〉의 부분, 1494년경
피렌체, 우피치 미술관, '무지'와
'의심'이 미다스 왕의 당나귀 귀에다
대고 거짓을 고하고 있다.

한 〈홀로페르네스의 머리를 들고 있는 유딧〉을 연상시킨다.

이 독특한 작품은 누구를 위해 그려진 것일까? 화가 자신과 관련이 있는 것일까? 보티첼리가 익명의 밀고자에 의해 남색가로 고발당한 적이 있음은 널리 알려진 사실이다. 이 우의화는 그런 소문에 대해 보티첼리가 자신의 무죄를 주장했던 한 방편이었을 수도 있다. 그러나 당시는 이런 종류의 고소가 아주 흔했다. 보티첼리에 대한 고소는 취하되었는데, 아마도 근거 없는 일이었기 때문일 것이다. 그보다는 가장 유명한 고대 화가로서 르네상스 인문주의자와 미술가들이 특히 존경했던 아펠레스와 자신을 동일시하려 했던 보티첼리의 의도를 읽어야 할 것이다.

또 다른 가설에 따르면 이 그림은 그의 친구인 교황청의 은행가 안토니오 세니가 입은 피해를 암시할 수도 있다. 보티첼리는 이 작품을 그에게 기증했다. 교양인 세니는 해상무역을 통해 많은 돈을 벌었지만 공직을 맡지는 못했다. 이로써 그가 자신의 경력에 치명적 해가 된 중상모략의 희생자였음을 추측할 수 있다.

같은 시기에 보티첼리는 〈홀로페르네스의 머리를 들고 있는 유딧〉(암스테르담 국립 미술관)도 그렸다. 적장의 천막을 걸어 나오는 유딧이 끔찍한 시체의 전리품을 들어 보이는 순간을 재현한 이 작품은 사보나롤라의 예언에 대한 반향으로 해석되었다. 이 해석에 따르면 유딧은 '회개'에게 호소하는 '진실'의 의인화이고, 그녀가 들고 있는 무기는 영원히 죄의 구렁텅이에 빠진 자들을 단죄하는 하나님의 칼을 상징한다. 당시 보티첼리는 형 시모네와 함께 살았는데, 시모네는 사보나롤라의 제자들인 '우는 사람들(피아뇨니)'의 일원으로 신앙심이 깊었다. 그는 당대의 사건들을 기록하며 사보나롤라의 예언을 전파했다. 보

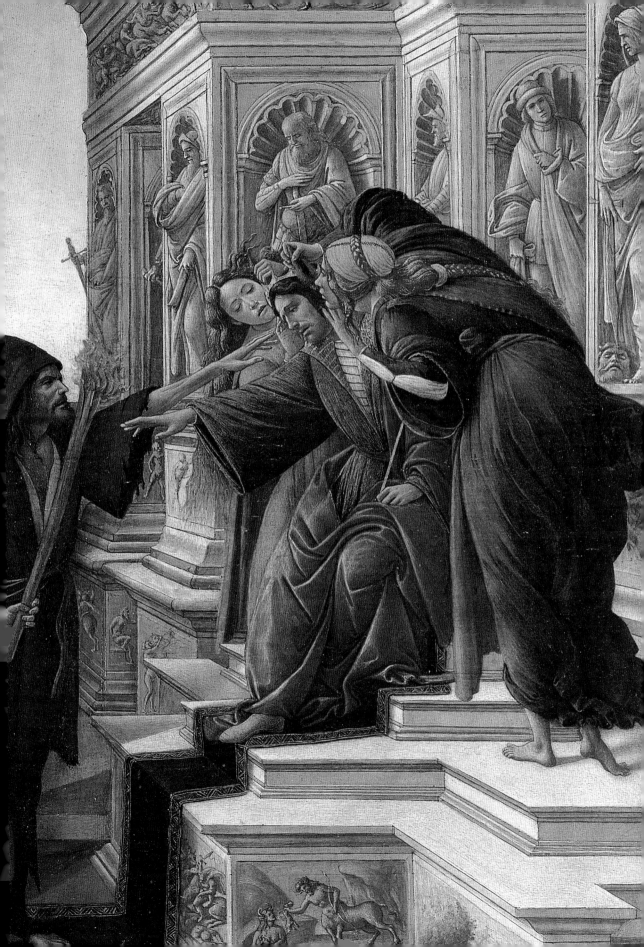

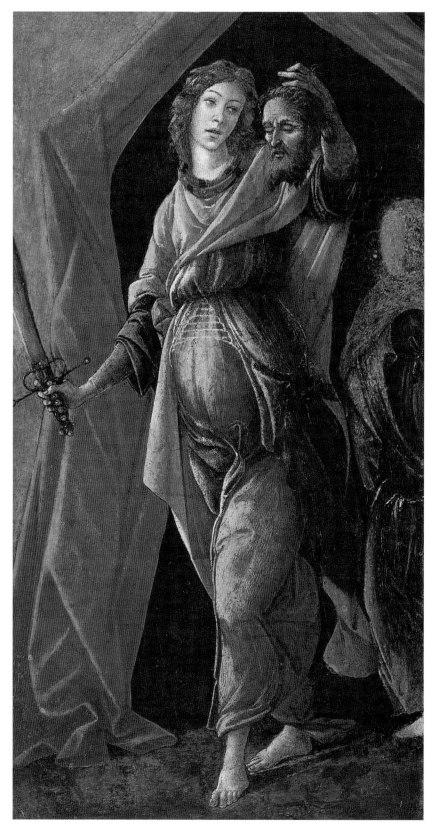

티첼리도 '우는 사람들'의 일원이었는지 아니면 그저 동조만 했는지는 알 수 없으나, 시 당국으로부터 위협 받은 적이 없음은 확실하다.

1492년에 위대한 자 로렌초가 사망한 후에, 피렌체는 사보나롤라의 종말론 예언을 확인해주는 비극적 사건들의 무대가 되었다. 로렌초의 뒤를 이은 피에로 데 메디치 2세는 무능한 전략가임이 드러났다. 그는 1494년에 프랑스의 샤를 8세가 피렌체를 점령하는 것을 막지 못했다. 메디치가의 적들은 민중의 불만을 자신들에게 유리하게 이용했다. 메디치가의 두 집안은 오랜 적대 관계가 되살아나 결국엔 공개적으로 대적하게 되었다. 피렌체의 과두제에 힘입어 메디치가의 차자계(次子系)는 곧 프랑스 진영에 합류했다.

이 시기에 보티첼리는 위대한 자 로렌초의 사촌으로, 정치적 선택 때문에 민중의 로렌초라는 별칭을 얻었던 로렌초를 위해 일했다. 보티첼리가 후원자의 이상에 동조했으리라고 추정할 수도 있다. 로렌초의 아내인 세미라미 데 아피아니의 편지를 통해 보티첼리가 1495년에 카파졸로 별장의 두 방에 프레스코를 그렸음을 알 수 있다. 보티첼리가 로렌초 측근들의 초상화를 그린 것도 이 시기다. 그중에는 일 타르카니오타로 불렸던 시인이자 문헌학자인 비잔틴 상인 미켈레 마룰로와 구이단토니오 베스푸치의 친구로서 피사 대학에서 철학과 의학을 가르쳤던, 로렌차노로 불린 로렌초 데 로렌치가 포함되어 있다.

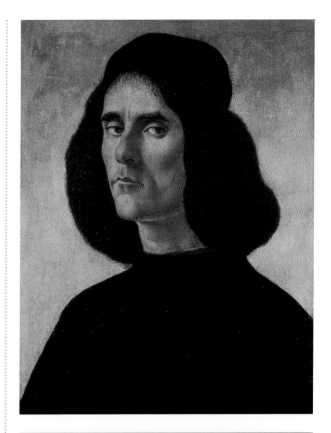

위
미켈레 마룰로의 초상, 1496~1497년경
바르셀로나, 캄보 데 과르단스 컬렉션

아래
로렌초 데 로렌치의 초상, 1498년경
필라델피아 미술관

110쪽
홀로페르네스의 머리를 들고 있는 유딧, 1494~1496년
암스테르담 국립 미술관

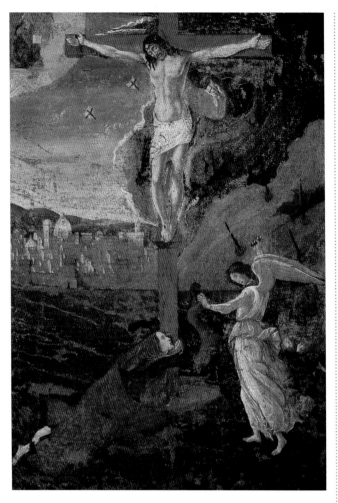

구원에 대한 불안

사보나롤라가 초래한 위기가 절정에 달했던 시기에 보티첼리는 소형화 두 점 〈올리브 농원의 그리스도〉(그라나다, 카피야 데 로스 레이예스)와 〈그리스도의 수난, 회개하는 막달라 마리아와 천사〉(미국, 케임브리지 포그 미술관)를 통해 당시의 종교적 불안을 표현했다. 두 작품에는 당대의 도덕적, 정신적 불안의 기미가 역력히 나타나 있다.

〈그리스도의 수난〉에서 막달라 마리아는 피렌체 풍경을 배경으로 전경에 세워진 그리스도의 십자가 아래에 묘사되었다. 간혹 이 그림은 막달라 마리아로 의인화된 피렌체 시의 '회개'의 우의화로 해석되기도 했다. 실제로 사보나롤라는 설교에서 메디치가를 도둑이며 타락한 가문이라고 언급하고, 피렌체는 그리스도의 보호에 힘입어 메디치가의 속박으로부터 벗어나게 될 거라고 설파했다. 도시가 진정으로 죄와 악에서 벗어나기 위해서는 시민들이 회개하고 개종해야만 한다. 오른쪽에서는 심판자 천사가 칼을 높이 쳐들고 피렌체의 상징인 작은 사자를 내려치려 하고 있다. 이것은 죄의 구렁텅이에 빠져 있는 도시에게 예정된 운명이다. 십자가를 부둥켜안고 있는 막달라 마리아는 늑대로 상징된 죄를 뉘우친 피렌체의 회개를 나타낸다.

1497년 사보나롤라의 전도는 피렌체 시민들이 '헛된 것들', 즉 사치스러운 옷, 장신구와 보석, 불온서적, 이교적인 작품, 불순한 그림, 그 외의 '악마의 도구들'을 거대한 장작더미의 불길 속으로 던져 넣은 데서 절정에 달했다. 특히 사보나롤라의 표적이 되었던 교황 알렉산데르 6세는 즉각 이에 대한 조처를 취했다. 1497년 5월 12일 사보나롤라는 파문당했다. 그를 사면시키기 위해 피렌체 시민들은 청원서를 올렸고, 그것은 대단한 성공을 거두었다. 서명한 사람들 가운데는 시모네 필리페피

위
그리스도의 수난, 회개하는 막달라 마리아와 천사, 1498~1500년
케임브리지(미국), 포그 미술관

아래
그리스도의 변용, 성 히에로니무스와 성 아우구스티누스, 1500년경
로마, 팔라비치니 미술관

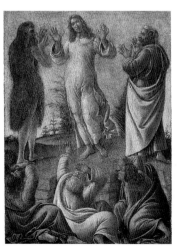

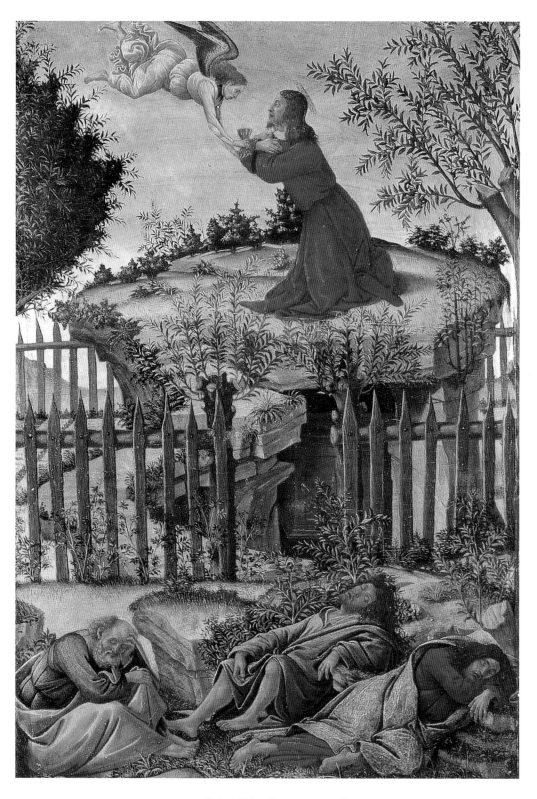

올리브 농원의 그리스도, 1498~1500년
그라나다, 왕실 예배당

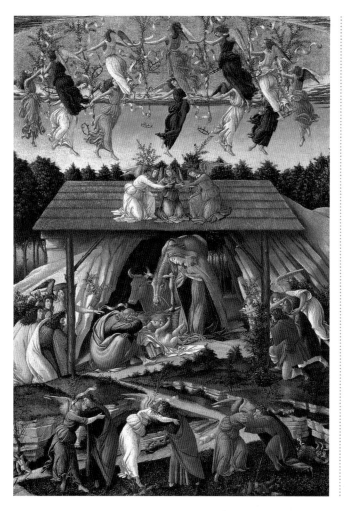

도 끼여 있었지만, 산드로 보티첼리는 없었다.

이 도미니쿠스회 수사의 정적들은 그의 파문을 교묘히 이용하여 민중이 사보나롤라와 그의 제자들에게 격렬히 반발하도록 유도했다. 체포되어 종교재판에 회부된 사보나롤라는 사형선고를 받아 1498년 5월 23일 제자 둘과 함께 교수형에 처해졌다. 시신은 공개 화형당했고, 그 재는 아르노 강에 뿌려졌다.

그러나 사보나롤라가 불러일으킨 종교적 열정은 쉽게 사그라지지 않았다. 피렌체에서 그의 설교는 15세기 말까지도 여전히 영향력을 발휘했다. 보티첼리가 말년에 그린 두 작품 〈그리스도의 변용, 성 히에로니무스와 성 아우구스티누스〉(1490년대 말)와 〈신비의 강탄〉(1501)이 이를 입증해주는 듯하다. 〈신비의 강탄〉은 보티첼리가 날짜와 서명을 기입한 유일한 작품으로, 탄생 장면은 상징적 의미를 담은 복잡한 구도로 재현되어 있다. 외양간의 왼쪽과 오른쪽에는 천사에 이끌려 아기 예수를 경배하러 온 동방박사와 목자들이 있다. 전경에는 인간과 천사 세 쌍이 서로 목을 껴안고 있고 작은 악마 다섯이 그들을 에워싸고

분주히 움직인다. 올리브 가지와 양피지의 문
구는 성서를 나타낸다. 외양간 지붕 위에 있
는 세 천사의 위쪽으로 천국의 황금빛 둥근
천장이 펼쳐져 있고, 그곳에서 천사처럼 보이
는 인물들이 올리브 가지를 손에 쥐고 춤을
추고 있다. 그림 상단의 그리스어 명문에서
보티첼리의 서명을 볼 수 있다. 명문은 다음
과 같다. "악마가 3년 반 동안 해방되는 때, 묵
시록에서 말하는 제2의 고난의 시기, 요한 묵
시록 제11장의 말씀이 실현된 이후로 그 기간
의 반이 지난 1500년 말, 이탈리아가 혼란에
빠져 있는 이 시기에 나 알레산드로는 이 그
림을 그렸다. 다음에는 제12장의 말씀이 이어
질 것이며 우리는 그것이 이 그림에서처럼 서
둘러 이루어짐을 보게 될 것이다."

　명문에 언급되었음에도 불구하고 '이탈리
아의 혼란'에 대한 암시를 알아보기는 어렵
다. 당시 그렇게 불릴 만한 사건들이 많았기
때문이다. 그러나 요한 묵시록 제11장과 제12
장에 대한 암시는 논란의 여지가 없다. 이 작
품은 목자들의 경배라는 전통적 장면의 배후
에 실제로는 묵시록에서 말하듯 그리스도가
다시 강림하여 악마가 파멸함으로써 구원받
은 평화의 왕국을 재현하는 것일 수도 있다.
전경에 묘사된 인간과 천사의 포옹과 달아나
는 악마의 모습에서 피렌체 시민들에게 전하
는 메시지를 알아볼 수 있어야 할 것이다. 그
것은 바로 그리스도의 탄생으로 상징된 복음
의 교리를 통해 화해가 이루어진다는 것이다.
따라서 이 그림에서도 주제, 의고적인 영감,
교화적인 어조가 나타내는 것은 사보나롤라
의 사상이라고 할 수 있다. 보티첼리가 그리
스어 명문을 삽입한 것은 글을 모르는 무식한
자들이 이 그림을 '우는 사람들'에 대한 보티
첼리의 동의를 위험하게 만들 수 있는 증거로
간주하지 못하게 하기 위해서일 것이다.

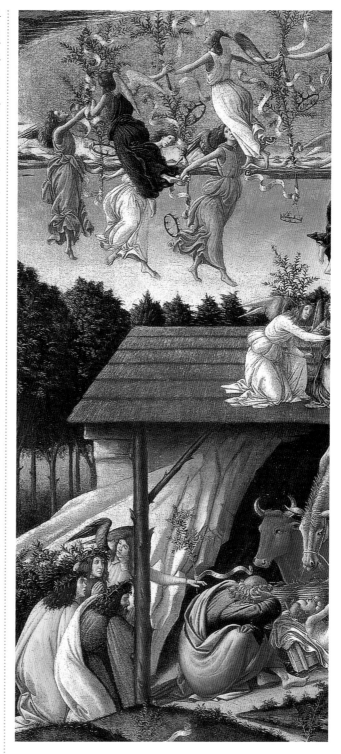

114쪽
〈신비의 강탄〉의 전체와 부분, 1501년
런던, 국립 미술관

위
〈신비의 강탄〉의 부분, 1501년
런던, 국립 미술관

위
〈성 제노비우스의 생애〉의 부분
1495~1500년
드레스덴, 국립 미술관 구거장실
부사제 에우제니오와 크레센치오가
어린아이를 소생시키는 마지막 기적 장면

117쪽 위에서 아래로
〈성 제노비우스의 생애〉의 장면들
1495~1500년
1. 세례, 결혼의 포기, 주교 임명
2. 성 제노비우스의 세 가지 기적: 두
젊은이의 마귀 쫓기, 어린아이의 소생,
맹인 치료, 1495~1500년
런던, 국립 미술관

3. 죽은 자를 소생시키는 성 제노비우스의
세 가지 기적, 1495~1500년
뉴욕, 메트로폴리탄 미술관
4. 마지막 기적: 부사제 에우제니오와
크레센치오가 소생시킨 어린아이(422년);
성 제노비우스의 죽음, 1495~1500년
드레스덴, 국립 미술관 구거장실

신앙과 미덕의 이미지들

1490년대 후반에 제작된 〈성 제노비우스의 생애〉의 주문자는 알려지진 않았지만, 4세기 말 피렌체 최초의 주교였던 성 제노비우스를 수호성인으로 모시던 성 제노비우스 평신도 회일 가능성이 크다. 보티첼리는 이 패널화 넉 점의 영감을 피렌체의 사제 클레멘테 마차가 1475년에 수집해 1487년에 출간한 성 제노비우스 전기에서 얻었다. 이 책은 자신을 제노비우스의 후손이라고 주장하는 필리포 디 차노비 데 제롤라미를 위해 씌어진 것으로, 그가 이 패널화의 주문자였을 수도 있다.

신방을 장식했던 것으로 추측되는 이 연작은 보티첼리 말기 작품들의 공통된 특징인 장면과 표현의 극적인 강렬함이 두드러진다. 네번째 그림에서 보티첼리는 로마의 '황금저택(도무스 아우레아)'의 폐허에서 발견된 장식물을 모방한 기괴한 장식을 묘사했다. 네로 황제의 이 유명한 궁전은 15세기 말에 시스티나 예배당에서 일했던 피렌체와 움브리아 출신 화가들의 상상력에 가장 큰 영향을 주었던 장소들 가운데 하나였을 것이다. 매립되어 있던 이 유적은 교황청 소속의 미술가들에 의해 발견되었다. 황제의 궁전 벽을 뒤덮고 있던 회반죽과 그림들은 곧 열광의 대상이 되었다. 매립되었던(그래서 '동굴'과도 비슷한) 이 폐허에서 출토된 장식물들로부터 영감을 얻은 '기괴한 것들'이 유행했다. 조르조 바사리는 이 기괴한 것들을 "고대인들이 실내 장식을 위해 만들어낸 온갖 종류의 화려하고 희화적인 그림들"이라고 기술했으며 "발상이 특이하면 특이할수록 더 높이 평가되었다"라고 덧붙였다. 보티첼리의 작품에서 이런 종류의 기괴한 장식이 묘사된 것은 처음이다. 이러한 세부 묘사는 보티첼리가 1500년에 대사(大赦)의 해를 맞아 다시 한 번 로마 여행을 다녀왔으리라는 추측을 하게 만든다.

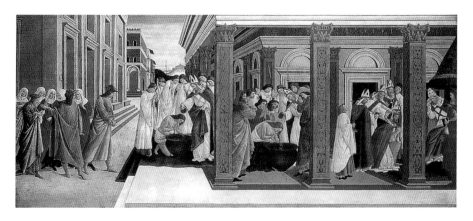

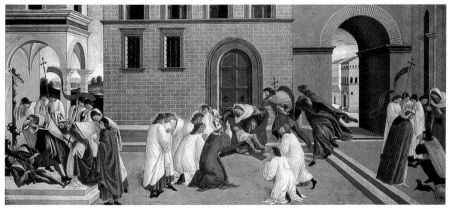

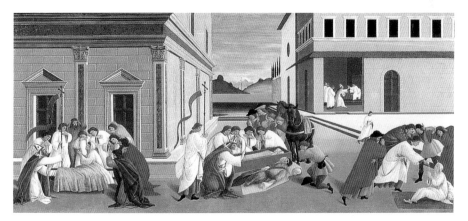

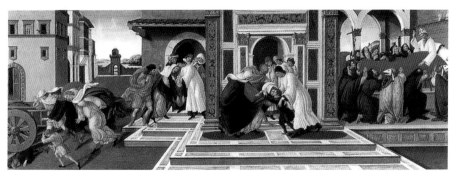

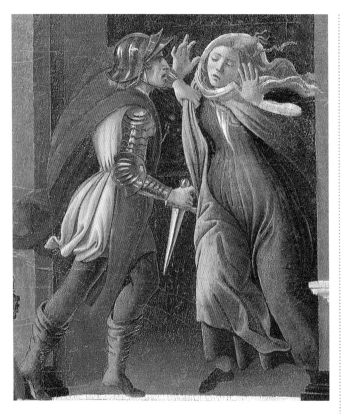

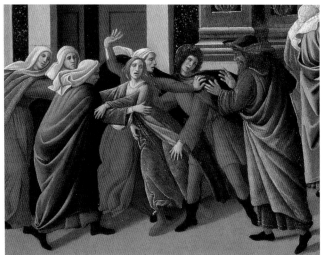

보티첼리는 말년에 세속적 주제의 그림 〈비르지니아 이야기〉(베르가모, 아카데미아 카라라)와 〈루크레티아 이야기〉(보스턴, 이사벨라 스튜어트 가드너 미술관)도 그렸다. 이 두 작품은 베스푸치가의 일원이 1499년에 구입한 저택을 장식하기 위해 주문했을 가능성이 크다.

1504년 보티첼리는 보수를 받았고, 같은 해 피렌체의 유명한 대가들과 함께 미켈란젤로의 〈다윗〉을 설치할 자리를 결정하는 데 필요한 상담을 해주었다. 또한 잘 알려져 있듯이 이 시기에 보티첼리는 넓은 의미에서 모든 '화가들'이 속해 있던 성 루가 길드에 소속되어 있었다(금박공과 조각가, 밀랍 소형입상의 제작자도 엄밀한 의미의 화가와 어깨를 나란히 했다). 회원들이 물질적, 정신적으로 필요로 하는 것을 제공할 책임이 있던 길드는 매우 가난하게 살았을 보티첼리에게 돈을 빌려주었다.

말년에 보티첼리의 명성이 다소 빛을 바랬던 것은 사실이다. 1502년에 이사벨라 데스테는 프란체스코 말라테스타의 권유에도 불구하고 보티첼리에게 서재의 장식을 맡기는 것을 거절하지 않았던가? 이 시기에 이미 보티첼리는 시대에 뒤떨어진 화가로 여겨지고 있었다. 60세가 가까워진 그는 병들고 지친 노인에 불과할 뿐이었다. 바사리의 말에 따르면 보티첼리는 낭비벽 때문에 가난을 면치 못했다.

1510년에 죽은 보티첼리는 고향 집에서 멀지 않은 오니산티 교회에 묻혔다. 지금은 소실된 무덤의 평석은 가문의 문장으로 장식했다. 이로써 기독교 인문주의의 이상을 우아하고 섬세하게 표현할 줄 알았던 박식하고 감수성 예민한 이 예술가는 이생에서의 긴 여정을 끝내게 되었다.

위
루크레티아의 강간
〈루크레티아 이야기〉의 부분
1500~1504년
보스턴, 이사벨라 스튜어트 가드너 미술관

아래
비르지니아의 강간
〈비르지니아 이야기〉의 부분
1500~1504년
베르가모, 아카데미아 카라라

119쪽 위
루크레티아 이야기, 1500~1504년
보스턴, 이사벨라 스튜어트 가드너 미술관

119쪽 아래
비르지니아 이야기, 1500~1504년
베르가모, 아카데미아 카라라

비르지니아 이야기와 루크레티아 이야기

〈비르지니아 이야기〉의 장면은 왼쪽에서 오른쪽으로 전개된다. 첫 번째 장면에서 마르쿠스 클라우디우스가 네 명의 여인과 함께 있는 비르지니아에게 달려든다. 그녀를 설득해 아피우스 클라우디우스의 사랑을 받아들이게 하기 위해서다. 그녀가 이를 거부하자 마르쿠스는 그녀를 재판관 앞으로 끌고 가 노예 형을 선고받게 한다. 그림 중앙에 묘사된 비르지니아의 아버지와 약혼자가 그녀를 변호하려 하지만 소용이 없다. 마지막으로 오른쪽 장면에서 비르지니아의 아버지는 자신의 명예를 지키기 위해 딸을 죽인다. 〈루크레티아 이야기〉도 비슷한 구성을 보여준다. 타르퀴니우스 콜라티누스의 아내인 루크레티우스는 타르퀴니우스 왕의 아들 섹스투스에게 겁탈당한 후 치욕을 씻기 위해 자살을 결심한다. 왼쪽에 보이는 로마식 건물의 회랑 아래에서는 섹스투스가 남편과 아버지를 포함한 일군의 사람들로부터 호위를 받고 있는 루크레티아

를 위협하고 있다. 다윗 상이 기둥 위에 세워져 있는 그림 중앙에는 브루투스와 그의 동료들이 폭군에 대항해 혁명을 일으키고자 루크레티아의 시신 주변에 모여 있다. 웅장한 로마식 건물은 배경에 보이는 중세의 소박한 집들과 대조된다. 중앙의 개선문 아래 보이는 작은 탑은 피렌체의 산니콜로 문을 연상시킨다. 이와 같이 건축 장식은 로마의 전설과 15세기 말 피렌체의 상황 사이의 관련성을 암시하고 있다. 브루투스의 혁명과 로마 공화국의 건국으로 끝을 맺는 루크레티아 이야기는 1494년에 일어난 민중 봉기로 인해 피렌체에서 쫓겨난 메디치가의 폭정을 은밀히 고발하는 듯하다. 그러나 이런 해석에 따르자면 작품의 주문자는 메디치가와 오랫동안 동맹관계를 맺어온 가문의 하나인 베스푸치가의 일원이 아니라 메디치가의 정적이어야 할 것이다.

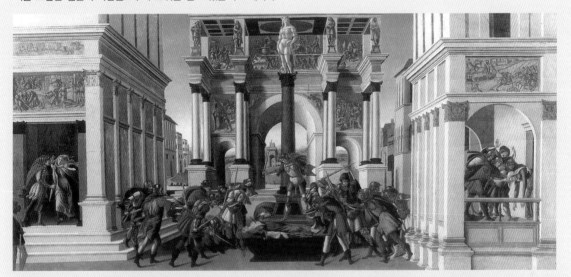

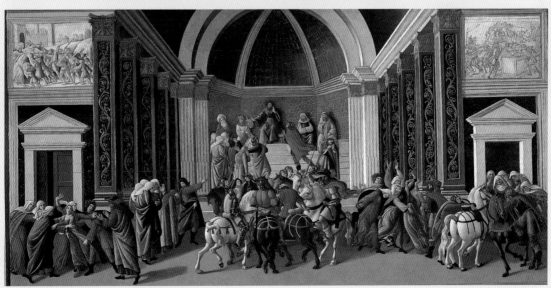

연 대 표

역사적 · 예술적 사건		보티첼리의 생애
피렌체의 도메니코 베네치아노가 〈성스러운 대화〉(산타루치아 데이마뇰리 교회)를 그림. 프라 안젤리코가 산마르코 수도원의 프레스코를 완성함.	1445	알레산드로 필리페피(산드로 보티첼리는 피렌체의 보르고 오니산티에서 제혁업자인 마리아노 디 반니 디메데오 필리페피와 스메랄다 사이의 넷째 아이로 출생함.
피렌체는 나폴리 왕 알폰소 1세의 공격을 물리침.	1447	산드로가 두 살이 되어 아버지는 당국에 출생신고를 함.
위대한 자 로렌초 출생. 마인츠에서 요한네스 구텐베르크가 활판인쇄를 발명함.	1449	
레오나르도 다빈치 출생.	1452	
필리포 리피가 프라토 대성당의 프레스코를 그리기 시작함. 베네치아, 피렌체, 밀라노가 로디 평화조약에 서명함.	1453/54	
교황 칼릭스투스 3세 사망. 에네아 실비오 피콜로미니가 교황 피우스 2세가 됨. 알폰소 1세의 사망 후 페르디난도 1세가 나폴리 왕으로 즉위함. 피티 궁 건설 시작. 레온 바티스타 알베르티가 루첼라이 궁과 산타마리아노벨라 교회의 파사드를 구상함.	1458	마리아노 필리페피가 네 명의 자식을 호적에 올림. 그 중에는 금세공사이자 금박공인 안토니오와 산드로(13세도 포함됨. 조르조 바사리에 따르면 어린 산드로는 보티첼로로 불린 금세공사 밑에서 견습생활을 시작함. 산드로는 그로부터 보티첼리라는 별명을 물려받은 것으로 추측됨. 필리페피가는 비아델라비냐누오바에 정착함.
베노초 고촐리가 메디치 궁의 동방박사 예배당에 프레스코를 그림.	1459	
파올로 우첼로가 〈산 로마노 전투〉를 그림. 도나텔로는 〈산 로렌초 제단화〉를 그리기 시작함.	1460	마리아노 필리페피는 피혁제조업을 그만둠.
대 코시모 데 메디치 사망 후 아들 피에로가 승계함. 교황 피우스 2세 사망 후 파울루스 2세가 교황이 됨. 필리포 리피는 프라토 대성당의 프레스코를 완성함.	1464	비아누오바(현재 비아델포르첼라나)에 정착한 필리페피가는 베스푸치가와 가까이 지냄. 베스푸치가의 추천으로 보티첼리는 프라토에 있는 필리포 리피의 작업실에 들어간 것으로 추측됨.
필리포 리피가 스폴레토 대성당의 프레스코를 그리기 시작함.	1467	보티첼리는 리피의 작업실을 나와 피렌체로 돌아온 후 베로키오의 작업실을 자주 출입함.
피에로 데 메디치 사망 후 아들 로렌초가 승계함. 마키아벨리 출생.	1469	유산 상속을 받음. 마리아노 필리페피는 보티첼리가 집에서 화가 일을 시작함을 당국에 신고함.
알베르티가 산타마리아노벨라의 파사드를 완성함. 안드레아 베로키오는 〈그리스도의 세례〉를 그림. 레오나르도 다빈치는 그의 제자가 됨. 식스투스 4세가 교황으로 선출됨.	1470/71	베네데토 데이의 증언에 따르면 보티첼리는 자신의 작업실을 얻음. 메르칸치아 법정의 주문으로 〈용기〉를 그림.
루카스 크라나흐 출생. 요한 베시리온 추기경 사망.	1472	성 루가 길드에 가입. 〈유딧 이야기〉와 〈동방박사들의 경배〉(런던)를 그림.
니콜로 델라르카가 볼로냐에 있는 성 도미니쿠스 무덤의 조각을 제작함.	1473	성 루가 길드에서 헌신적으로 활동함.
만테냐가 만토바에서 신방을 위한 프레스코를 그림.	1473	산타마리아마조레 교회의 〈성 세바스티아누스〉(현재 베를린)를 완성함
미켈란젤로 출생. 안토넬로 다 메시나의 베네치아 체류. 후고 반 데르 후스가 〈포르티나리 3면화〉를 그림.	1475	1월 28일 줄리아노 데 메디치는 산타크로체 광장에서 열린 마상시합에 보티첼리가 그려준 승리의 팔라스 아테나 깃발을 갖고 나감. 보티첼리는 산타마리아노벨라 교회의 델라마 예배당을 위해 〈동방박사들의 경배〉를 그림.
로마에서 조반니노 데 돌치와 바초 폰텔리가 교황 식스투스 4세의 요청으로 시스티나 예배당을 건축함.	1477	어떤 사람들은 보티첼리가 로렌초 디 피에르프란체스코 데 메디치를 위해 〈봄〉의 우의화를 그렸다고 함. 그러나 1480년대 초에 그려진 것으로 추정됨.
피렌체에서 파치의 음모 발생. 줄리아노 데 메디치가 암살당함. 위대한 자 로렌초는 권력을 유지하지만 교황 식스투스 4세와 사이가 악화됨. 조르조네 출생. 후고 반 데르 후스의 〈포르티나리 3면화〉가 피렌체에 들어옴.	1478	세관사무소 문에 줄리아노 데 메디치를 암살한 자들인 자코포, 프란체스코, 레나토 데 파치와 주교 살비아티의 초상화를 그림. 이 그림은 피에로 데 메디치의 도피 후인 1494년 11월 14일에 지워짐.
투르크의 오트란토 침공. 루도비코 일 모로가 밀라노에서 권력을 얻음. 기를란다요가 피렌체 오니산티 교회의 프레스코를 그림. 필리포 리피는 피렌체의 라 바디아를 위해 〈성 베르나르에게 나타나신 성모〉를 그림.	1480	베스푸치가의 주문으로 오니산티 교회에 프레스코 〈성 아우구스티누스〉를 그림. 이 그림은 도메니코 기를란다요의 〈성 히에로니무스〉와 한 쌍을 이룸. 네 명의 견습생이 작업실 조수로 등록됨.
피렌체(베네치아와 밀라노, 프랑스 왕의 지지를 받음)와 교황(시에나, 나폴리와 동맹) 사이에 평화 협약이 체결됨. 브라만테와 레오나르도 다빈치가 밀라노에서 활동함. 밀라노 대성당의 티부리오를 장식할 작품공모. 페루지노, 기를란다요, 코시모 로셀리, 보티첼리가 시스티나 예배당의 장식을 맡음.	1481	마리아노 필리페피가 아들 보티첼리가 다른 15명의 가족과 함께 자신의 집에서 살고 있다고 당국에 신고함. 필리페피가는 경작지와 포도밭, 가게를 소유함. 보티첼리는 산마르티노알라스칼라 병원을 위해 〈수태고지〉를 그림. 로마에서 시스티나 예배당을 장식하는 일에 참여함.
시스티나 예배당의 프레스코가 완성됨. 후고 반 데르 후스 사망. 사보나롤라가 피렌체로 와서 1488년까지 체류함.	1482	2월 20일 마리아노 필리페피 사망. 페루지노, 기를란다요 피에로 델 폴라이우올로, 비아조 단토니오 투치와 함께 보티첼리는 시뇨리아 궁 백합의 방의 프레스코 주문을 받음. 이 계획은 끝내 완성되지 못함. 〈봄〉을 완성하고 〈아테나와 켄타우로스〉를 그리기 시작함. 이 작품은 1485년에 완성됨.
프랑스 왕 루이 12세 사망 후 샤를 8세가 즉위함. 베로키오가 피렌체의 오르산미켈레를 위해 〈성 토마스의 의심〉을 그림. 라파엘로 출생. 사보나롤라가 산로렌초에서 설교함. 아이스레벤에서 마르틴 루터 출생.	1483	페루지노, 기를란다요, 필리피노 리피와 함께 보티첼리는 볼테라 근처 스페달레토에 있는 위대한 자 로렌초의 별장을 장식함. 안토니오 푸치와 루크레치아 디 피에로 데 비니의 결혼을 위해 〈나스타조 델리 오네스티 이야기〉를 그림. 〈베누스와 마르스〉(런던)를 제작 중이던 것으로 추측됨.
로마에서 안토니오와 피에로 델 폴라이우올로 형제가 성 베드로 대성당의 식스투스 4세 기념상을 만듦. 식스투스 4세 사망 후 인노켄티우스 8세가 뒤를 이음.	1484	〈베누스의 탄생〉을 그림.
피렌체에서 기를란다요가 산타트리니타 교회의 사세티 예배당에 프레스코를 그림. 마르실리오 피치노가 플라톤을 번역함.	1485	8월에 보티첼리는 산토스피리토 교회의 바르디 예배당을 장식할 〈바르디 제단화〉를 그리고 보수를 받음.

역사적 · 예술적 사건	연도	보티첼리의 생애
교황이 1486년에 『인간의 존엄성에 대한 연설』을 출간한 피코 델라 미란돌라에게 유죄판결을 내림.	1487	베키오 궁의 방을 장식할 원형화를 주문받음. 이 작품은 〈석류를 든 성모〉로 확인됨. 〈산바르나바 제단화〉를 그림.
베네치아에서 베로키오가 바르톨로메오 콜레오니 기념상 모델을 준비함.	1488	〈산마르코 제단화〉를 그림.
핀투리키오가 로마의 산타마리아 다라코엘리 교회에 있는 부팔리니 예배당의 프레스코를 그림.	1489	체스텔로 수도원 교회(현재 산타마리아 마달레나데파치)의 베네데토디세르 프란체스코구아르디 예배당을 장식할 〈수태고지〉를 그림.
사보나롤라의 피렌체 귀환. 대성당의 파사드를 장식할 작품공모. 기를란다요가 산타마리아노벨라 교회의 토르나부오니 예배당을 장식할 프레스코를 그림.	1490	필리피노 리피, 페루지노, 도메니코 기를란다요와 함께 위대한 자 로렌초 소유의 스페달레토 별장(파괴됨) 프레스코를 그림.
교황 인노켄티우스 8세 사망 후 알렉산데르 6세가 뒤를 이음. 사보나롤라는 피렌체의 산마르코 수도원의 원장이 됨. 아모데오는 파비아의 샤르트르회 수도원에서 작업함.	1491	로렌초 디 크레디, 기를란다요, 페루지노, 알레시오 발도비네티와 함께 대성당의 새 파사드 공모전의 심사위원을 맡음. 게라르도와 몬테 디 조반니와 함께 산지노비 예배당을 장식할 모자이크 두 점을 주문받음.
위대한 자 로렌초 사망 후 피에로 2세가 뒤를 이음. 사보나롤라가 『십자가의 승리』를 집필함.	1492	
필리피노 리피가 로마의 산타마리아 소프라미네르바에 있는 카라파 예배당의 프레스코를 그림. 피코 델라 미란돌라가 『점성술 반대 논집』을 출간함.	1493	형 조반니 사망. 나폴리에서 돌아온 형 시모네는 사보나롤라의 사상에 동조하며 당대 사건들의 연대기를 편찬함.
루도비코 일 모로가 밀라노 공작이 됨. 피에로 데 메디치는 피렌체에서 추방되고 샤를 8세가 집권함. 아뇰로 폴리치아노와 피코 델라 미란돌라 사망. 루카 파치올리가 『산술집성』을 출간함.	1494	형제인 안토니오, 시모네와 함께 산프레디아노 문(벨로수구아르디 구역) 근처의 한 저택을 구입함. 루카 파치올리가 그를 원근법을 탁월하게 다루는 피렌체의 화가라고 일컬음. 〈아펠레스의 중상모략〉을 그림.
샤를 8세의 나폴리 정복. 그러나 7월 6일 포르노보 전투에서 패한 후 이탈리아에서 물러남. 핀투리키오는 바티칸의 보르자에 프레스코를 그림.	1495	비아누오바에 거주함. 로렌초 디 피에르프란체스코 데 메디치의 주문으로 『신곡』에 삽화를 그리기 시작함. 〈성 제노비우스의 생애〉를 그림.
릴에서 미남왕 펠리페가 후아나 라 로카와 결혼함. 사보나롤라가 첫 번째 '허영의 화형식'을 창설함.	1496	산프레디아노 문 근처에 있는 산타마리아 디몬티첼리 수도원의 공동침실에 그린 프레스코 〈성 프란체스코〉의 제작비를 받음.
사보나롤라의 파문. 레오나르도는 밀라노의 산타마리아 델레그라치에 교회에 〈최후의 만찬〉을 그림.	1497	카스텔로 별장의 프레스코를 그림(현재 소실됨).
5월 23일 사보나롤라는 교수형에 처해져 화형을 당함.	1498	〈그리스도의 수난과 회개하는 막달라 마리아〉를 그리기 시작함.
프랑스 왕 루이 12세가 베네치아, 피렌체와 동맹을 맺음. 프랑스가 밀라노와 제노바를 점령함. 체사레 보르지는 로마냐와 토스카나를 원정함. 루카 시뇨렐리가 오르비에토 대성당의 산브리치오 예배당 프레스코를 그리기 시작함. 마르실리오 피치노 사망.	1499	연대기에서 시모네 필리페피는 사보나롤라의 소송과 처형을 맡은 책임자 중의 하나인 도포 스피니와 보티첼리의 관계를 암시함. 피에로 디 코시모와 함께 보티첼리는 비아데세르비에 있는 베스푸치 궁의 장식 요청을 받아, 다음해 〈비르지니아 이야기〉와 〈루크레티아 이야기〉를 제작함. 조르조 안토니오 베스푸치는 유언에서 오니산티 교회의 베스푸치 예배당 프레스코(현재 소실됨) 제작비로 보티첼리에게 지불해야 할 금액을 언급함.
루드비코 일 모로는 전투에서 패하고 노바라 근교에서 포로가 됨.	1500	〈성 제노비우스의 생애〉 완성.
프랑스 왕 루이 12세의 나폴리 점령. 프랑스와 스페인 간 전쟁 발발. 미켈란젤로가 〈다윗〉 제작을 시작함.	1501	직접 서명하고 날짜를 기입한 유일한 작품인 〈신비의 강탄〉을 그림.
피렌체에서 피에르 소데리니가 종신장관에 임명됨. 브라만테가 로마에서 산피에트로 몬토리오 교회의 템피에토를 건축함.	1502	9월 프란체스코 말라테스타가 보티첼리를 이사벨라 데스테에게 천거하나, 그녀는 서재 장식을 보티첼리에게 맡기지 않음. 11월 익명의 밀고자가 보티첼리를 남색가로 고소하지만 소송은 진행되지 않음.
교황 알렉산데르 6세 사망. 율리우스 2세가 그 뒤를 이음. 미켈란젤로가 〈브뤼헤의 성모〉를 완성하고, 레오나르도 다빈치는 〈모나리자〉를 그림.	1503	성 루가 길드에 많은 빚을 짐.
블루아 협정에 따라 나폴리가 스페인에 귀속됨. 로마에서 브라만테는 성 베드로 대성당의 건축 계획을 세움. 피렌체에서 레오나르도 다빈치와 미켈란젤로는 두 점의 〈전투〉를 그림. 라파엘로는 피렌체로 돌아옴.	1504	줄리아노 다 상갈로, 코시모 로셀리, 레오나르도 다빈치, 필리피노 리피, 베르나르도 반디넬리와 함께 미켈란젤로의 〈다윗〉 상을 놓을 위치를 결정하기 위해 모인 심사단의 일원이 됨.
라파엘로가 피렌체에 머무름. 율리우스 2세의 무덤을 장식하기 위해 미켈란젤로가 첫 기획을 세움.	1505	성 루가 길드에 진 빚을 갚음. 늙고 쇠약해짐.
카를 5세가 스페인의 왕이 됨.	1506	
베네치아에 대항해 스페인이 캉브레 조약에 서명함. 로마에서 미켈란젤로는 시스티나 예배당을 장식하고 라파엘로는 교황집무실을 장식함.	1508	
라파엘로가 바티칸 궁의 방들을 장식할 프레스코를 그림.	1509	
루터가 로마에 체류. 조르조네 사망.	1510	5월 17일 사망. 오니산티 교회에 묻힘.

찾 아 보 기

참고문헌

주요 출처

F. Albertini, *Memoriale di molte statue et picture sono nella inclypta ciptà di Florentia*, Firenze, 1510.

Libro di Antonio Billi, 상인 Antonio Billi가 1487~1536/1537년에 저술한 것으로 이후 두 개의 판본이 존재했는데, 그중 하나가 피렌체 대성당의 참사원이었던 Antonio Petrei가 1565~1570년 사이에 쓴 *Codice Petrei*이다(Firenze, Bibl. nat., Cod. Magl. XIII, 89, f. 49v), K. Frey(편집), *Il libro di Antonio Billi(1481~1537)*, Berlin, 1892.

Anonimo Magliabecchiano 또는 Gaddiano의 이름으로 알려진 수사본도 동일한 소장품 목록에 들어 있으며, 1542~1548년 사이에 저술되었다(Cod. Magl. XVII, 17 ff. 83r, 84r, 85r), K. Frey(편집), *Il Codice Magliabecchiano (1542~1548)*, Berlin, 1892.

G. Vasari, *Le vite de' più eccellenti architetti, pittori, et scultori italiani*, I, Firenze, 1550, p. 490~496; Firenze, 1568, I, p. 470~475(Milanesi, III, Firenze, 1906, p. 309~331).

R. Borghini, *Il Riposo*, Firenze, 1584, p. 13, 344, 346, 350~353.

F. Bocchi, *Le bellezze della città di Fiorenza*, Firenze, 1591.

연구서

J. A. Crowe-G. B. Cavalcaselle, *A New History of Painting in Italy from the Second to the Sixteenth Century*, London, 1864, II, p. 414~430; G. B. Cavalcaselle, *Storia della pittura italiana*, VI, Firenze, 1894, p. 203~310; H. Hulmann, *Sandro Botticelli*, Munich, 1893; E. Steinmann, *Botticelli*, Bielefeld-Leipzig, 1897; I. B. Supino, *Sandro Botticelli*, Firenze, 1900; H. P. Horne, *Alessandro Filipepi, Commonly Called Sandro Botticelli, Painter of Florence*, London, 1908, C. Caneva(편집), Firenze, 1987; W. Bode, *Botticelli*, Berlin, 1921; W. Bode, *Botticelli: des Meister Werke*, Leipzig, 1923; A. Venturi, *Botticelli*, Roma, 1925; C. Gamba, *Botticelli*, Milano, 1936; L. Venturi, *Botticelli*, Wien, 1937; J. Mesnil, *Botticelli*, Paris, 1938; G. C. Argan, *Botticelli*, Geneva-Paris-New York, 1957; R. Salvini, *Tutta la pittura del Botticelli*, Milano, 1958, 2 vol.; G. Mandel, *L'opera completa del Botticelli*, Milano, 1967; L. S., H. Ettlinger, *Botticelli*, London, 1976; M. Levi D'Ancona, *Botticelli's Primavera; a Botanical Interpretation Including Astrology, Alchemy and the Medici*, Firenze, 1983; M. L. Testi Cristiani, *Sandro Botticelli*, in *Il Quattrocento Italiano*, Novare, 1984; U. Baldini, *Botticelli*, Firenze, 1988; R. Lightbown, *Sandro Botticelli*, Milano, 1989(London, 1978, 2 vol.); N. Pons, *Botticelli. Catalogo completo*, Milano, 1989; *Botticelli e Dante*, cat. exp., Milano, 1990; C. Caneva, *Botticelli. Catalogo completo*, Firenze, 1990; G. Cornini, *Botticelli*, "Art e Dossier", 1990, n. 49; *Il disegno fiorentino del tempo di Lorenzo il Magnifico*, cat. exp.(Firenze), Annamaria Petrioli Tofani, Cinisello Balsamo(편집), 1992; C. Acidini Luchinat, *L'Arte*, in *"Per bellezza, per studio, per piacere". Lorenzo il Magnifico e gli spazi dell'arte*, Firenze, 1992; A. Cecchi-A. Natali, in *Gli Uffizi. La Pala di Sant'Ambrogio del Botticelli restaurata*, "Gli Uffizi. Studi e Ricerche", n. 14, Firenze, 1992; C. Dempsey, *The Portrayal of Love*, Princeton(New Jersey), 1992; *Le tems revient, il tempo si rinnova. Feste e spettacoli nella Firenze di Lorenzo il Magnifico*, cat. exp.(Firenze), P. Ventrone, Cinisello Balsamo(편집), 1992; M. Levi D'Ancona, *Due quadri del Botticelli eseguiti per nascite in casa Medici. Nuova interpretazione della Primavera e della Nascita di Venere*, Firenze, 1992; *Maestri e botteghe. Pittura a Firenze alla fine del Quattrocento*, cat. exp.(Firenze), Cinisello Balsamo, 1992; L. Polizzotto, "When Saints Fall Out : Women and the Savonarolan Reform in Early Sixteenth Century Florence", in *Renaissance Quaterly*, XLVI, 1993, p. 486~525; *L'officina della maniera*, cat. exp.(Firenze), Venezia, 1996; E. Capretti, *Botticelli*, Firenze, 1997; *Sandro Botticelli, pittore della "Divina Commedia"*, cat. exp.(Roma), G. Morello, A. M. Petrioli Tofani(편집), 2 vol., Milano, 2000; C. Acidini Luchinat, *Botticelli, allegorie mitologiche*, Milano, 2001; G. Reale, *Botticelli, la "Primavera" o le "Nozze di Filologia e Mercurio"*, Rimini, 2001.

로렌초 디 피에르프란체스코 데 메디치에 관한 책

A. Cecchi, *Una predella e altri contributi per l'"Adorazione dei Magi" di Filippino*, "Gli Uffizi. Studi e Ricerche", n. 5, Firenze, 1988.

125쪽
아테나와 켄타우로스(부분), 1482~1485년
피렌체, 우피치 미술관

126~127쪽
동방박사들의 경배(부분), 1475~1476년
피렌체, 우피치 미술관

도판 출처

모든 도판은 Archives Giunti, Florence, Archives Giunti/Nicola Grifoni; Archives Giunti/Rabatti-Domingie의 것임.
Erich Lessing/Contrasto, Milan, p. 56-58, 59/1, 85는 제외함.
Rabatti & Domingie Photography, Florence, p. 26/2, 36/1, 37, 38/1, 38/3, 39, 70/1, 71, 72, 118/1, 119/2
Foto Scala Group, Florence, p. 45/1, 46/1-2, 47, 48/2, 49, 50/1, 51.
The art works, coming from the Italian Museums, are reproduced thanks to Ministero per I Beni e le Attività culturali.

이외에 개인 및 특정 기관에 소유권이 있거나 본 저서에 사용된 도판들은 편집자와의 합의하에 허용된 것임.
도판 설명에 소장처가 언급되지 않은 작품은 개인 소장임.